選擇主題

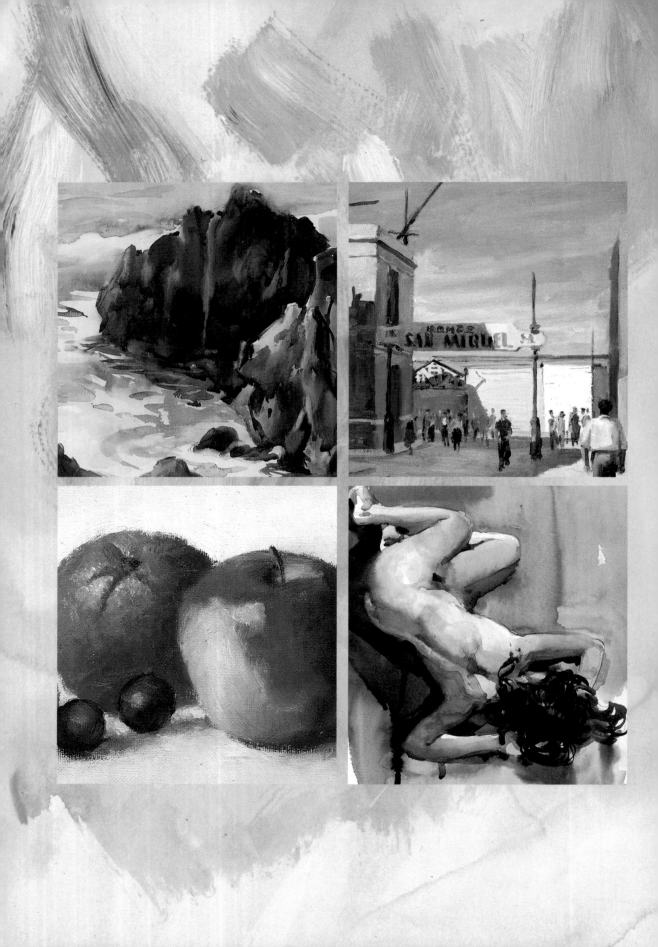

選擇主題

Parramón's Editorial Team 著

王留栓 譯　　林文昌 校訂

三民書局

目錄

圖1至4. 依次是：用水彩畫技法描繪的鮮花；用調色刀按油畫技法描寫的房屋內院；用油畫技法創作的靜物畫；這三幅畫的作者荷西·帕拉蒙(José M. Parramón)，正在用鉛筆作肖像畫素描。簡言之，這是根據構圖、配色、表現等因素挑選的不同主題的範例，本書將對這些因素廣泛討論與研究。

前言

1847年巴黎「沙龍」決定把最高獎項的金質獎授予創作了《沒落的羅馬人》(*Romans of the Decadence*) 的托瑪‧庫提赫(Thomas Couture)。這是一幅古典式畫作，畫面上有近三十個人物（包括裸體者和雕像），描寫了人群趕赴酒神節的畫面，以此隱喻羅馬時代的衰敗。它和絕大多數參展並渴望獲獎的作品均為巨幅畫稿，而此畫竟達4.66×7.75公尺！二十多年之後，即1870年，左拉(Zola)稱之為「那些年輕的革命者」的印象派畫家，首次舉辦了「在畫架上創作」的畫展，畫稿以公分而不是以公尺為單位。其題材通俗普遍，比如在大街上散步的人群，莫內(Claude Monet)創作的《金蓮花大道》(*Boulevard des Capucines*)就是其中一例（該畫為79×59公分）；或者是一個果園，如畢沙羅(Camille Pissarro)創作的45×54公分的《果園》(*Le verger*)。還有一批曾經因其色彩、技法、寫實性及真實題材等原因遭拒絕而最終獲勝的畫家。其中有些題材看似平淡無奇，有時候甚至顯得荒誕不經，比如馬內(Edouard Manet) 的《蘆筍》(*Bunch of Asparagus*)，梵谷 (van Gogh) 的《星空》(*Starry Night*)。主題如此通俗正好印證了雷諾瓦(Renoir)的名言，當有人問他怎樣選擇繪畫主題時，雷諾瓦回答說：「主題？我認為，任何微不足道的東西（如臀部的任何一邊）都可成為我的繪畫主題。」

但是，請注意：請別把梵谷、雷諾瓦等印象派畫家以及其後的所有畫家早期曾說過的話都信以為真。儘管德拉克洛瓦(Delacroix) 也曾說過「主題就是你自己，就是你面對大自然的印象和激情」，但是藝術家決不能忽視那些決定繪畫主題和作品之藝術品味的因素。

本書向您介紹的就是這些因素，即如何訓練自己善於尋覓、選擇合適繪畫主題的本領，怎樣構圖，如何使色彩達到和諧，怎樣表現主題的形式與色彩。本書將以圖文並茂的形式，逐章按風景畫、海景畫、城市風景畫、靜物畫、人體畫等主題向您介紹如何構圖、配色和描繪。我希望本書能為您提供描繪更新更好畫作的新途徑。

荷西‧帕拉蒙
(José M. Parramón)

4

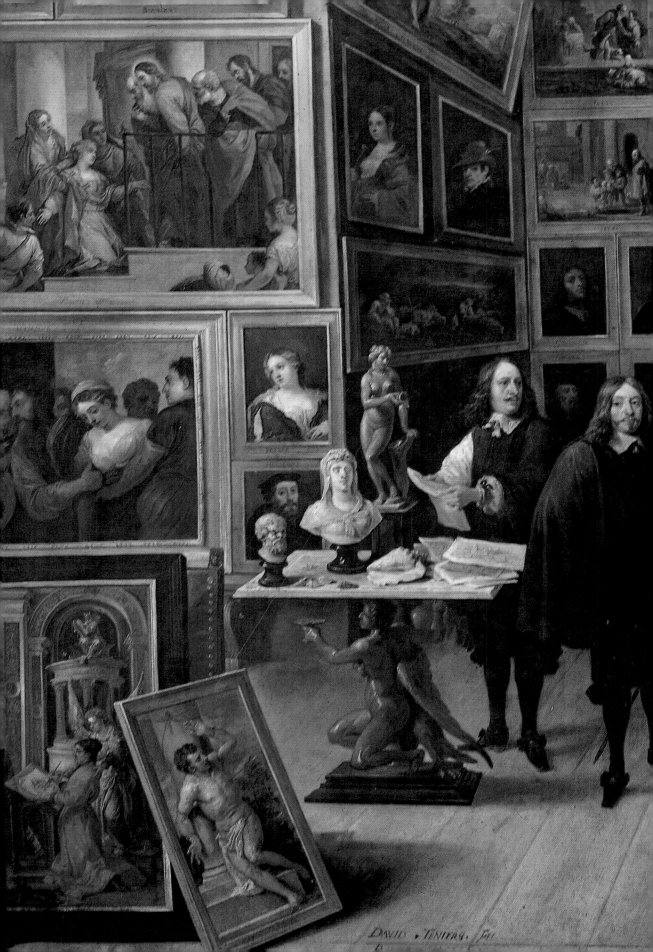

DAVID TENIERS Fec

長期以來，畫家們用各種各樣的方式去描繪自己周圍的世界。初看起來，人們會認為，這些畫家僅僅是在描寫出現在他們面前的客觀現實而已。但是，當我們留心觀察時就會懂得，他們的畫作均是深思熟慮的結果，絕非偶然之舉。選擇繪畫主題不應該無的放矢，畫面結構、色彩和諧、主題表現是基本要素。此外，不應忘記，所有藝術家在走向畫布或畫紙之前應該擁有的畫具及用品。

本章主要介紹一些基本常識，這將有助於讀者正確認識與處理繪畫主題的選擇。

選擇主題的基本要素

觀察、領會、學習：參觀博物館、畫展……

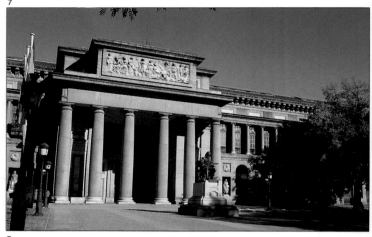

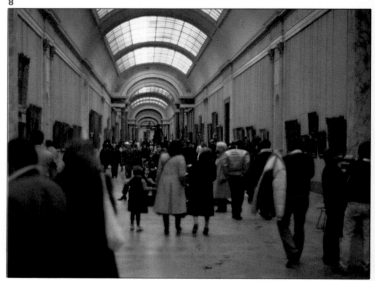

從作畫中學畫，這無疑是正確的，但是，掌握正確的藝術鑑別力幾乎與繪畫同樣重要。沒有前人作品的指引，一個藝術家的創作將是沒有方向的盲目行動。

大凡傑出的畫家，既通曉先輩們的畫作，也熟悉同代畫家的作品；他們在學畫階段，都曾觀賞甚至臨摹過其他藝術大師的畫稿。在過去，要直接了解藝術作品並非易事，而現在有大量博物館和美術館，我們可以到這些地方觀賞和學習其他畫家的獨特風格。參觀一所好的博物館，不僅是一件令人愉快的事或文化休閒，而且對所有有興趣觀察、領會、學習傑出畫作的畫家來說，確實是絕好的機會。然而，我們與其說是「有興趣」，還不如說「有必要」， 因為我們面對畫布或畫紙時所碰到的問題與憂慮，也正是前輩們遇到的同樣麻煩，而他們已成功地找到了解決問題的良策，這正是我們可以而且應該認真學習與借鏡的地方。

但是，人們除了從先輩畫作中獲得教益，還可以從美術館展出的當代畫家的畫稿中找到更多豐富的藝術感覺。參觀這類幾乎遍及世界各中等城市的美術館，極其重要。這不僅對我們了解美術史，而且對我們的繪畫創作，都有至關重要的指導作用。

在此我想奉勸讀者：在您外出旅行時，只要有機會，千萬不要放棄參觀所到城市的重要博物館；如有可能，還可再次造訪，因為每次參觀都會使您獲得新的感受。同理，一定要去參觀這些城市定期在美術館舉辦的當代畫家畫展。總之，

無論是這些美術館還是上述博物館，畫家都應該去看看。

圖5. （前頁）大衛・特尼爾茲 (David Teniers, 1610–1690),《布魯塞爾市利奧波德─紀堯姆大公爵的繪畫陳列室》(La galería de cuadros del Archiduque Leopoldo-Guillaume en Bruselas) (局部)，馬德里，普拉多美術館。

圖6. 外出旅行就有到博物館觀賞和學習先輩傑作的好機會。

圖7. 馬德里，普拉多美術館。參觀博物館、美術館，不僅對文化有興趣的人來說是可取的，對畫家來說尤其重要。

圖8. 巴黎羅浮宮。畫家可從大師畫作中得到啟示並找到對其藝術創作問題極有價值的解決方法。因此，必須認真學習和全面熟悉這些繪畫精品。

讀書與習作

圖9. 經常隨身帶本筆記簿和一支軟鉛筆，把外出散步或度假時碰到的所有有趣的主題速寫下來。此外，許多專業畫家還隨身帶有小盒裝水彩顏料。

圖10. 所有配有精美插圖的繪畫圖書，對畫家來說都是很有用的工具書。而從這些圖書中精選彙編而成的叢書除薈萃資料供人觀賞外，更能為人們提供深入學習繪畫佳作的機會。

儘管到博物館「直接」學習美術作品向來都是個好方法，但是在一次參觀活動中，我們幾乎不可能看到某一藝術大師的全部作品或者各個時代的一流畫作。因此，如有必要，應該擁有許多的複製畫作。

現在，已出版的各類美術書籍中，都附有著名藝術大師和重要畫家的精美彩色畫作插圖。我希望讀者擁有一套質量上乘的繪畫圖書，這對您的幫助將是無法估量的。

但最為重要的是去繪畫並不斷練習，習作的地方有大街上、公園裡、動物園、田野上……而且要隨身帶著筆記簿和軟鉛筆，把引起您關注的某一場景、人物或物象速寫下來。這類草圖的收集越豐富，對您選擇和運用繪畫主題的幫助就越大。

題材與主題

印象派畫家塞尚(Paul Cézanne, 1839-1906)第一次使用了「主題」一詞來指稱當時人們一直認為的繪畫「題材」。今天我們沿用的這兩個術語並沒有意義上的差別，它們所指的均是激勵畫家去創作的風景畫、人物畫或靜物畫。但是在大約1860年以前的那個時代，「題材」是指那些因其文化地位而值得繪畫的事物。上個世紀的所有學院派組織都對繪畫題材確立了嚴格的等級，其中對歷史畫的限制最為嚴厲，比如，歷史畫均為巨幅畫作，其題材取自神話、史詩或歷史事件，畫面上人物眾多，服飾也要符合時代，因此，畫稿非常戲劇化。浪漫主義小說家和藝術評論家高第耶 (Téophile Gautier) 曾因這些畫作的壯觀場面稱其

11

為「龐然大物」。而在今天，它們又常被稱為「消防員式」平庸畫作（原詞pompier兼有消防員用的、平庸的兩個含義，譯注），因為畫面上常有許多羅馬式銅盔。

隨著印象畫派的興起，畫家們摒棄歷史事件，開始把注意力轉向周圍的現實：風景、街道場景、個人住宅、身邊朋友。他們摒棄了舊題材的威嚴與束縛，採取了新主題的清新風格。

印象派畫家是一批革新者，他們努力克服重重困難，終於使自己的畫作被人們承認是一流作品。寶加 (Degas, 1834-1917)、雷諾瓦、畢沙羅、塞尚、梵谷等藝術大師描繪的主題，他們筆下的大街、室內畫或靜物畫，均為繪畫佳作，因此，再也沒有人懷念那些「龐然大物」之畫

圖11. 大衛 (Jacques Louis David, 1748-1825), 《薩賓的婦女》(El Rapto de las Sabinas)（局部），巴黎羅浮宮。大衛是新古典畫派的最傑出代表，這幅畫是巨幅神話事件的再現，學院派風格與歷史畫風格兼而有之。十九世紀上半期的繪畫作品是以「題材」定級的：題材越重要或越有聲望，作品質量越好。其結果是，「龐然大物」大量應運而生，印象派畫家正是這種畫風的叛逆者。

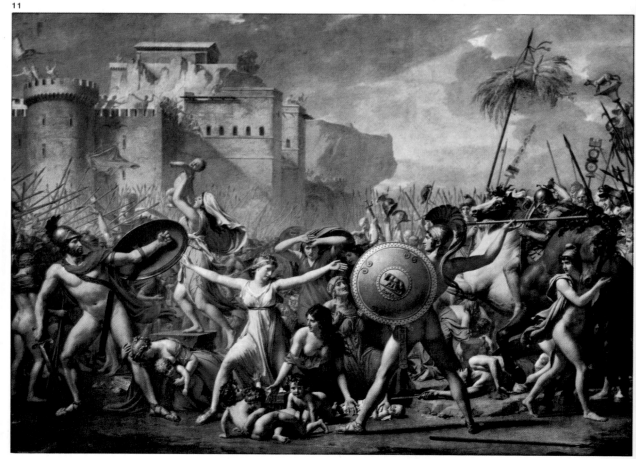

稿了。印象派畫家善於觀察客觀存在的事物，並從中發現值得一畫的真正主題，請看我們從這些畫家作品中挑選的幾幅插圖，他們以獨特的個人視野與歷史畫的學院派立場抗衡。

圖12. 莫內，《7月30日蒙托蓋伊大街節慶》(*La calle Montorgueil, fiesta del 30 de Julio*)，巴黎奧塞美術館。街景是印象派畫家鍾愛的主題之一。

圖13. 竇加，《燙衣婦》(*Women Ironing*)，巴黎奧塞美術館。藝術大師竇加創作了大量日常生活情景畫稿，畫中人寫實的姿態是他道地的繪畫主題。

圖14. 梵谷，《梵谷的亞耳居室》(*Vincent's Bedroom in Arles*)，阿姆斯特丹，國立美術館 (Rijksmuseum, Amsterdam)。梵谷總能在身邊的客觀事物中找到繪畫主題。

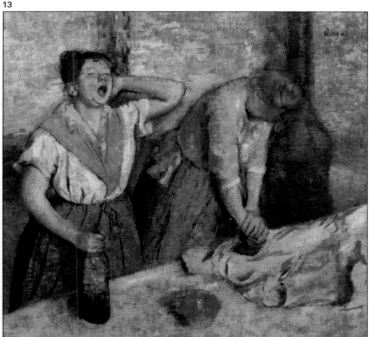

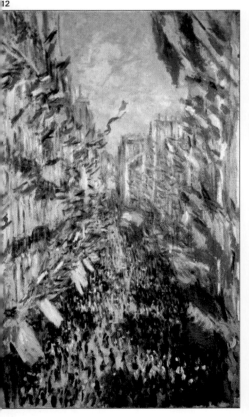

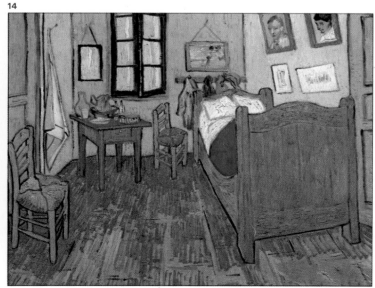

題材或主題的選擇

題材和主題在藝術世界發生激進變革之時是兩個截然不同的概念，而我們現在使用這兩個術語時卻同指畫作的主題，原因很簡單，今天已經沒有人或者很少有人去畫上文剛剛談及的巨幅歷史畫作。

自印象主義出現後，藝術家便擺脫了學院派過於嚴格的限制。他們發現，客觀存在的事物蘊育著許許多多的繪畫潛在價值，繪畫題材幾乎無處不在。因此，當您到博物館參觀（或翻閱繪畫圖書）、欣賞印象派畫家及其後繼畫家的豐富作品時，就會很快發現這些畫家特別喜愛、反覆試畫的某些題材。「家庭風俗畫」就是其中一例，在這些描繪內心思想情感的畫作中，深情的氛圍發揮著舉足輕重的作用。印象派女畫家貝爾特·莫利索(Berthe Morisot, 1841–1895)就創作過許多家庭風俗畫，特別是以描繪母親為自己的孩子洗澡或搖搖籃的情景，向我們展現她既熟悉又喜愛的客觀事物。

15

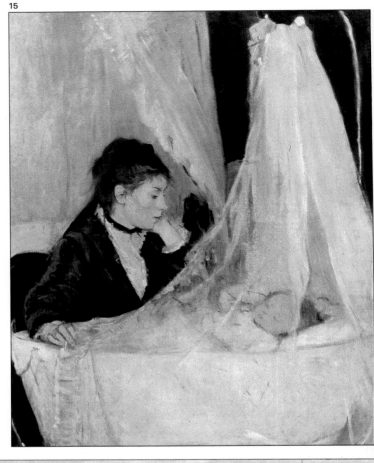

16

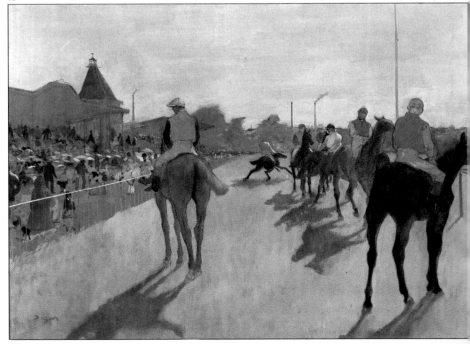

圖15. 莫利索，《搖籃》(*The Cradle*)，巴黎羅浮宮。家庭風俗畫是印象派畫家極為常見的作品，多以室內日常場景為主，本幅畫是該派極具代表性的作品。

圖16. 竇加，《看臺前的賽馬場景》(*Racehorses in Front of the Stands*)，巴黎奧塞美術館。印象派畫家特別喜愛街頭表演和慶祝活動。竇加畫過多幅表現活力的賽馬場景。

印象派畫家還酷愛令人愉悅的題材，比
如節日、晨光、聚會、娛樂等等。竇加
是位熱衷於印象派的畫家，他在賽馬場
找到了十分適合自己創作慾望的題材並
以此畫了多幅精美作品。雷諾瓦曾以街
頭舞會為題材創作許多充滿活力的出色
畫作。莫內作為風景畫大師，特別喜愛
日出的景色以及光的反射。

所有這些畫家給我們上了極為重要的一
課：我們身邊的客觀事物都可能為我們
提供各種可以想像的題材，而所需要的
只是善於挑選而已。

比印象派畫家更為年輕的一代畫家——
那比派(Nabis)畫家把繪畫主題幾乎全部
集中描寫當時資產階級的內心思想感情，
烏依亞爾(Vuillard)和波納爾(Bonnard)是
那比派最傑出的代表。他們的作品以家
庭情景為主，多描繪日常普通物象，以
及用強烈色彩表現的茂密花園。

17

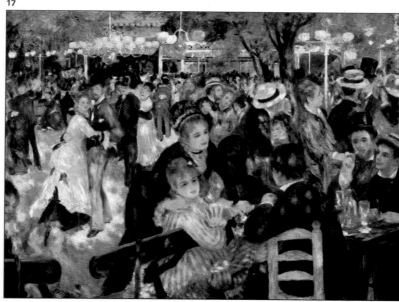

18

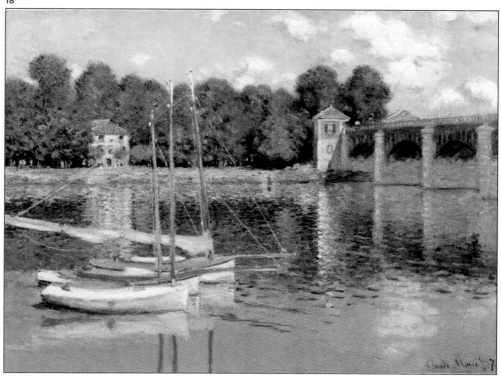

圖17. 雷諾瓦(1841–
1919)，《煎餅磨坊舞
會》(*Le Moulin de la
Galette*)，巴黎羅浮宮。
雷諾瓦擅長表現巴黎居
民節慶和休閒場面。這
是他的代表作之一，因
為這是他從諸多藝術焦
點中挑選的關鍵性情
節，以突出主題的特色。

圖18. 莫內，《阿讓特
伊大橋》(*The Bridge at
Argenteuil*)，巴黎羅浮
宮。莫內的風景畫常以
巴黎市郊景物為描繪對
象，他十分擅長捕捉光
色，創作了許多出色的
寫實主義作品。

第一要素：構圖──柏拉圖準則

圖19. 古希臘哲學家柏拉圖 (428–347/348 B.C.) 闡明的構圖基本原則是：應該在多樣化中創造統一性。

圖20. 這裡展示的是大多數食品靜物畫所描繪的共同對象，從這些物象出發，有可能使構圖達到多樣化中的統一性原則。

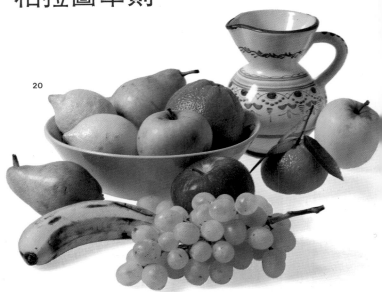

法國十七世紀的著名畫家普桑 (Nicolas Poussin, 1594–1665)說過：「畫家應通過仔細觀察事物學到繪畫技能，這比疲於寫生模仿要好得多。如果一個畫家不在自己的基本訓練方面多下功夫，就無法表現美的題材。」 構圖就是基本訓練，然而，怎樣進行訓練呢？一個畫家進行構圖時都做些什麼呢？對這一問題的最明確回答，也許可參見本世紀傑出畫家之一──亨利‧馬諦斯 (Henri Matisse)有關構圖的定義，他說：「構圖是畫家將其掌握的各個繪畫單位形象按裝飾形式加以布局以表達自己感情的藝術。」但是，我們進一步明確構圖這個概念。為探尋一種能使藝術家安排、布局畫稿各單位形象的可靠原則，最好向著名的古希臘哲學家柏拉圖 (Plato) 求教，因為他在其美學教程中曾以完美的準則回答了上述問題,**即布局就是在統一性中發現並表現多樣化。**

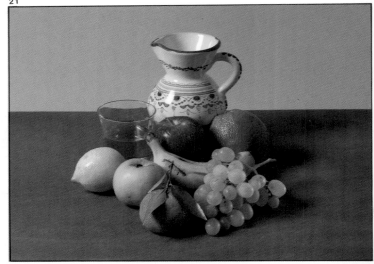

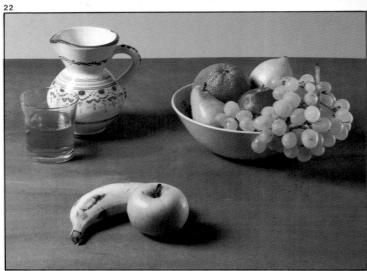

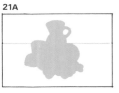

圖21和21A. 把各種物品拼湊起來可以達到統一性，但是缺少多樣化，也就缺乏視覺吸引力。

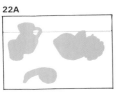

圖22 和22A. 構圖分散，各物品間沒有明確的相互聯繫，也就缺少必不可少的統一性和吸引力。

23

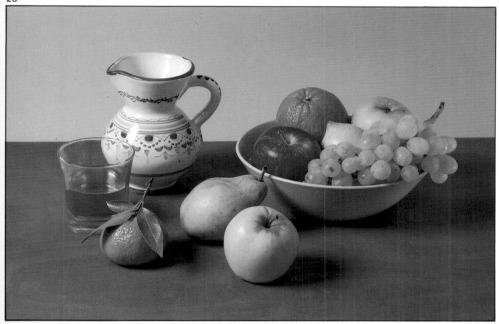

圖23和23A. 柏拉圖多樣化中的統一性原則完滿地體現於此畫之中:各物品保持合乎邏輯的視覺聯繫。每個物象既和其他物象相互協調,又互相構成一個賞心悅目的「整體」。

23A

24

圖24. 蘇魯巴蘭,《餐具靜物畫》(Bodegón),馬德里,普拉多美術館。此畫的構圖方法是把所有的物象放在同一平面上(猶如一條腰帶),這一方法極為少見,因為從理論上講會顯得單調或重複,但其結果卻正好相反:達到了多樣化中的統一性。

只有當畫面出現柏拉圖所說的這種多樣化時,觀眾的視線才會被此畫所吸引並從中發現多種注意點。但是缺少必不可少的統一性,視線就會分散,就無法找到條理,即統一性原則。所以,多樣化必須永遠與整體統一性相互協調,即多樣化中的統一性原則。

所以,圖畫必須避免分散和單調。所有著名畫家都曾牢記此原則,他們在構圖時總是從簡單而統一的圖形出發,然後在這些圖形中布局各單位形象。

我們大體上可以這樣說,構圖應該按觀眾的視線來布局物象。只要這些物象和諧地聚集在一起,必將有助於畫面的統一性,因為形式和體積前後一致的布局,必然在視覺上具有明顯吸引力。當然,任何事物(含藝術品)總會有例外,比如蘇魯巴蘭(Zurbarán)創作的《餐具靜物畫》(圖24),其構圖方式為正面靜態描繪,但是絲毫沒有單調之感覺。但是,像這一類的例外僅僅是表明畫家的偉大天賦,我們並不能以此懷疑柏拉圖的準則。

第一要素：構圖──「黃金分割」原則

我們在前文闡述的是柏拉圖提出的多樣化中的統一性這一非常普遍的構圖原則。除此之外，還有另外一種更為準確的構圖方式，畫中的主要繪畫單位形象應該安排在何處？或者怎樣使構圖達到勻稱？這些問題的答案同樣可追溯到古代。西元前三世紀，即柏拉圖誕生二百年之後，古代最著名的數學家歐幾里得 (Euclid) 撰寫了十三卷本的《原本》(Elements)，並在第六卷確定了一種有關比例的美學原理。據此原理，要把一直線段分成比例完美的兩部分，就必須使這兩個線段之比等於長線段對於該全線段的比。這一原理就是現在所說比例律、黃金點或黃金分割。正是有了這一原理，藝術家便解決了畫面上最引人注目的中心問題。

要找到畫面上最引人注目的中心，並不需要專門的數學知識，記住0.618這個數字就足夠了。用畫的寬和高分別乘 0.618，便可得到兩個點（適用於各種大小的圖畫）， 以此兩點畫垂直交叉直線，我們就會得到交叉黃金點，這就是畫面上最引人注目的中心。當然，有的畫家希望以一條邊（寬和高均可）來構築畫面比

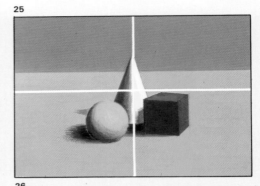

25

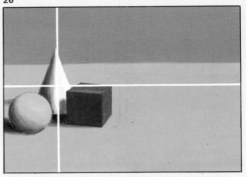

26

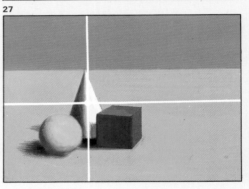

27

圖25至27. 這三幅圖展示的是尋找畫面上注意中心的構圖方法：圖25中的物品位於畫面的正中心，其構圖結果是，對稱、靜態，有過分「完美」的人造視線之感；圖26的中心完全偏在一邊，有失衡的感覺；無畫像的空白處顯得比有物體的地方更為重要；圖27的物象被安排在「畫面黃金點」處，這一構圖沒有單調和分散的感覺，足以吸引我們的注意力。

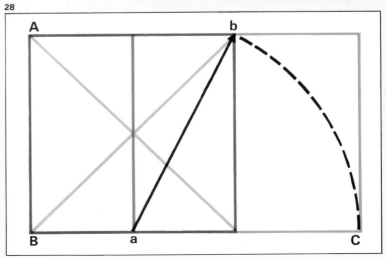

28

圖28. 從AB邊線出發，可按下列步驟找到比例恰當的構圖方法：1) 以AB邊線畫一正方形；2) 在任意一條邊線上找到中心點a；3) 拿圓規以a為中心，以ab對角線為半徑向下畫弧，以長邊線BC便可畫出新的長方形，繼而找出畫面上最引人注目的中心。

例。這時就要以幾何圖形加以解決（圖
28），第一步，以給定的邊線AB畫正方
形；第二步，用幾何方法畫出對角線ab
並以此為半徑畫弧，得到 C 點後與B點
作連線；然後在新組成的長方形中便可
找到畫家所需的中心點。

無論是利用 0.618 數字還是幾何學知識
（或是憑直覺）創作的幾乎所有傑出畫
作中，我們都會發現黃金分割法為構圖
營造出和諧畫面。

圖29. 委拉斯蓋茲
(Diego Velázquez,
1599–1660)，《東方三博
士的祈禱》(*La Adoración
de los Reyes Magos*)，馬
德里，普拉多美術館。
畫中聖嬰的頭部處於構
圖中心點——金點位。
用各邊線分別乘0.618
便可得到四個點，連接
這些點的垂直交叉線後
就能找到該中心點。

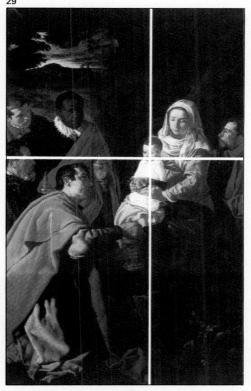

圖30. 梵谷，《狂風暴
雨中的麥田》(*Field
under Thunderclouds*)，
阿姆斯特丹，國立美術
館梵谷作品陳列室
(Rijksmuseum Vincent
van Gogh, Amsterdam)。

這幅風景畫的地平線為
黃金分割線（由畫的高
度乘 0.618 所得），但是，
很可能是由畫家「用眼
睛估量」，即憑直覺找到
視覺的平衡點。

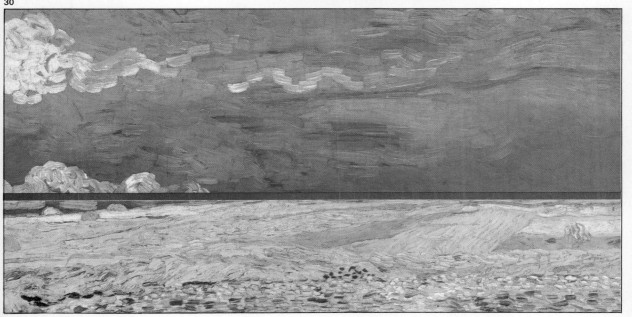

第二要素：色彩的和諧

後印象派畫家和理論家牟利斯·德尼(Maurice Denis)有句名言：「繪畫只不過是用色彩按一定秩序塗繪出的一種表面外觀。」德尼所說的這種秩序與本世紀初出現的和諧問題密切相關，和諧從某種意義上說，是指安排圖畫的色彩。

這種秩序猶如音樂家的作曲過程，音樂家把各種音符組合成前後連貫的音階，以便產生悅耳的音色或旋律，達到和諧的效果。畫家用色彩以類似於音樂家的方式創作。色彩的作用，無論是柔和還是強烈、混濁還是艷麗，都必須遵循和諧原則。如果畫家事先沒能認真考慮好創作的和諧秩序和色階的主色調的話，即使在畫布上堆滿鮮艷而有對比的顏色，也徒勞無益。

一般而言，色系分為三類：暖色系、冷色系、濁色系，而每種色系都以某種顏色的「血緣」關係為主導作用。暖色系以土色為主，如土黃色、棕色、淺紅色、玫瑰色等，橙色和紅色是暖色系中最鮮艷的色彩。

冷色系包括藍色、藍紫色、綠色，以及以這三種顏色之一為主的灰色。濁色系是把互補色按不等比例混合並加入白色的結果，該色調為偏灰的混合色，無純色性，既可以冷色為主，也可以暖色為主，因為取決於混合時的主色。

開始繪畫前，重要的是決定要用的色系。這是主題本身所必需的，比如，描繪冬季景色很明顯要用冷色系，表現曙光或夏季景色則需要暖色系，或者至少用濁色系。然而，我應該提醒讀者的是，必須避免用過分誇張的色調，因為完全排他的暖色系、冷色系或濁色系都會使畫作顯得有些單調或平淡。無論是哪一種色系，重要的是要包括一些點綴，有了不同於主色調的色彩，構圖才會顯得多樣化，也才能吸引觀眾。

圖31. 胡利歐·昆士達(Julio Quesada, 1921–)，《維也納》(Vienna)，馬德里，私人收藏。這是用暖色系描繪城市風景的最好例證，請觀察暖色系與藍色天空的搭配效果。

圖31A. 請看這圓形色環展示的暖色系基本色。

31

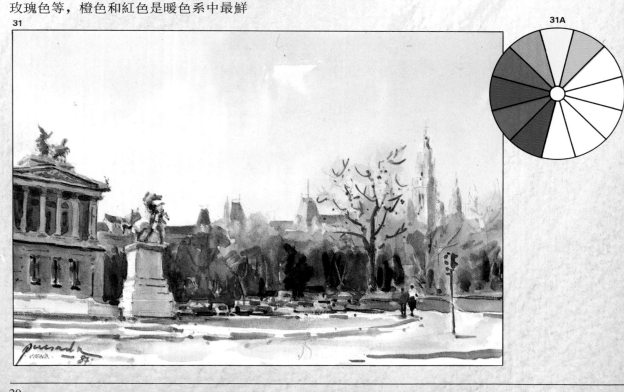

31A

圖32. 帕拉蒙(1919-)，《維哥景色》(*Paisaje de Vigo*)，巴塞隆納，私人收藏。冷色系以綠色和藍色為基礎，此畫以冷色系表現了維哥市冬季潮濕的日景。

圖32A. 冷色系常常顯示藍色、綠色或藍紫色傾向。

32A

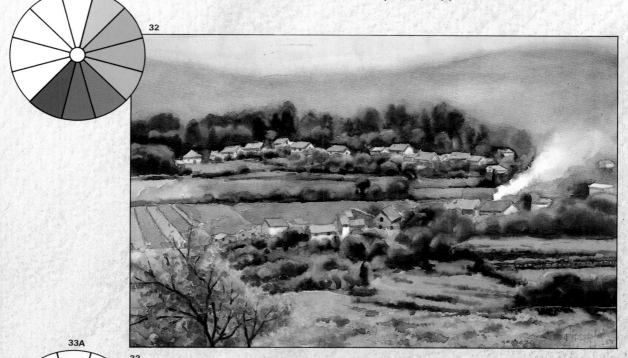

32

圖33. 帕拉蒙，《巴塞隆納港》(*Puerto de Barcelona*)，巴塞隆納，私人收藏。這幅水彩畫用的是濁色系（偏灰的混合色）。

圖33A. 這一圓形色環展示的是濁色系的混合色，其中添加了不少白顏色。

33A

33

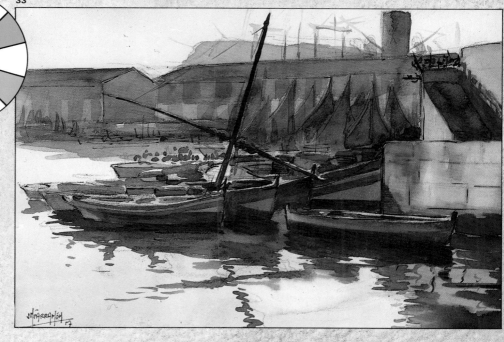

第三要素：表現主題的方式

選定某一繪畫主題，就意味著畫家已經發現令人感興趣的東西。從客觀存在的事物中所看到的景色、城市風光或靜物都會使畫家聯想到誘人的畫面，但並不是完全機械地複製這一主題。自然主題為藝術創作提供機會，準確複製可能非常寫實，但如無法表現出主題，就缺乏美學價值。

那麼，表現意味著什麼呢？表現源於畫家對主題的個人想像力，表現就是強調繪畫單位形象，以產生意義重大的形式或色彩效果。

表現也可以指對主題畫面的安排、增減、平衡……我們不妨看看像梵谷這樣的畫家創作的風景畫：雲在盤旋，草在翻滾，樹彎下了腰，而且色彩明度也有些誇張。真實的景色並非如此，也絕非如此。藝術家擁有的是藝術意向，繪畫藝術的表現慾望以及個人想像力。梵谷就是根據這種想像力和意向去表現主題，強化各種形式與色彩。

所有真正的畫家都是根據個人風格表現客觀存在的事物，其中有些畫家（比如梵谷）的表現方式過於激烈，而另一些畫家的表現手法則較為謹慎，有時甚至過分謹慎，比如，委拉斯蓋茲繪畫時似乎不是表現主題，而是準確描繪。

34

34A

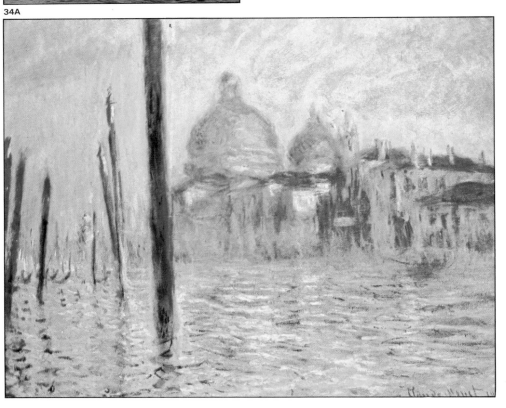

圖34和34A. 莫內，《威尼斯的大運河》(The Grand Canal, Venice)，波士頓，藝術博物館 (Museum of Fine Arts)。這是表現方式的明顯例證。長期以來，威尼斯大運河一直是不同流派畫家的繪畫對象。對於印象派畫家莫內來說，這條運河首先是突出色與空氣表現效果的極好機會，河水的光亮與反射得以表現，威尼斯霧濛濛的天空特徵也必須通過畫面認真加以描繪。畫家還對所取景物加以修改，如在屋頂增添旗杆，突出圓頂屋的球狀體。

圖35和35A. 巴斯塔 (Vicenç Ballestar, 1929-)，《食品靜物畫》(Bodegón)，巴塞隆納，私人收藏。表現主題的方式必須既講求形式也重視色彩。巴斯塔用和諧的淺紅色突出這幅靜物畫，淺紅色是這些真實物品的色彩，但是畫家特別突出這一色調，其目的是達到前後更加統一的和諧色彩。

表現的美學價值在於，能夠把自然現實變為藝術現實。

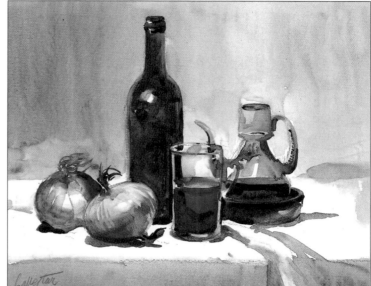
35A

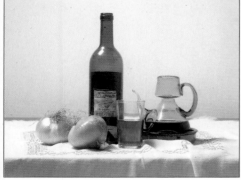
35

36

37

圖36和37. 聖米格爾 (David Sanmiguel, 1962–)，《坐著的阿萊伊迪斯》(Aleydis sentada)，巴塞納，私人收藏。這幅人物畫最突出的表現手法在於，幾乎完全用明暗對照法描繪這位真實女模特兒，以便突出主角的體形與色彩。而女主角襯衫上的印花和褲子色彩的變化在畫面上顯得特別突出。

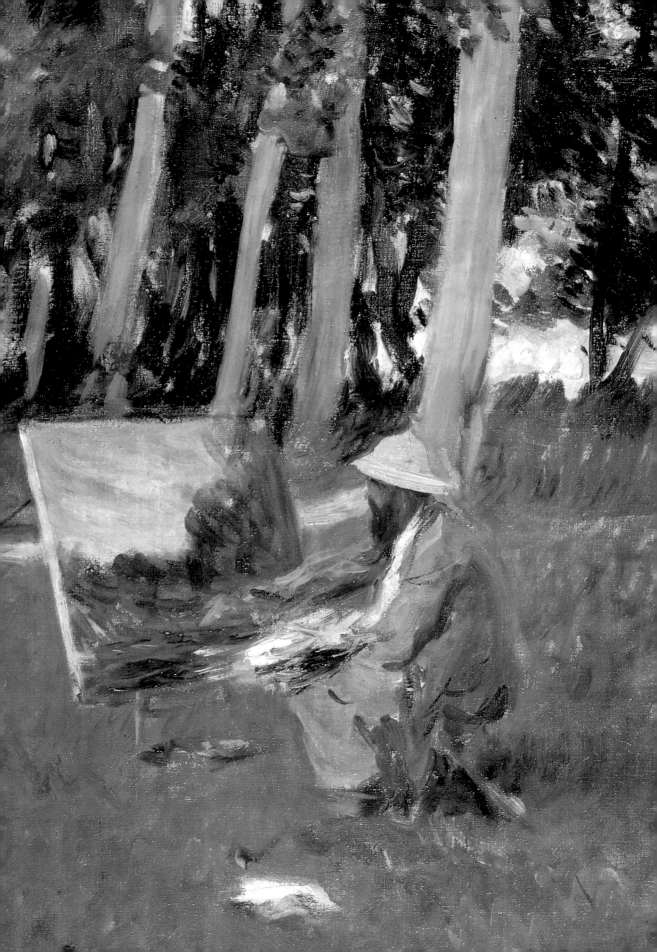

印象主義以前的畫家很少離開畫室創作,是印象派畫家把繪
畫工作帶到了室外並把親眼看到的主題搬上了畫布,這大大
豐富了風景畫題材。在過去因受傳統規範束縛被視為平淡無
奇的風景,現在卻成了以前從未涉獵過的繪畫新主題。

當代的藝術家可以上述印象派畫家為榜樣,從大自然的無限
潛在價值中挑選各種各樣的繪畫題材。

我們在本章將向讀者介紹畫家在創作風景畫之前應該考慮到
的基本事項。

風景畫主題

構圖的潛在價值

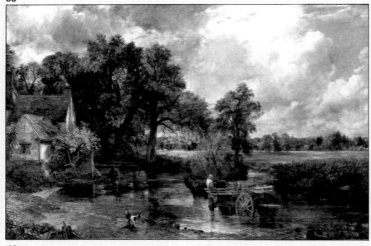

39

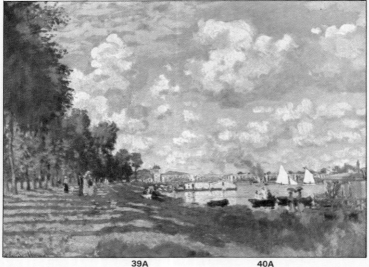

40

39A

40A

圖38. （前頁）約翰·
沙金特(John Singer
Sargent, 1856–1925)，
《正在林中創作的莫
內》(*Monet pintando
junto a un bosque*)（局
部)，倫敦，泰德畫廊
(Tate Gallery, London)。

圖39和39A. 康斯塔
伯，《正午的景色》
(*Paisaje al mediodía*)，
倫敦，國家美術館
(National Gallery,
London)。這位英國風景
畫家是印象繪畫的真正
先驅，圖39A展示的是
風景畫藝術中的古典構
圖法。

圖40和40A. 莫內，
《阿讓特依池塘》(*El
estanque de Argenteuil*)，
巴黎羅浮宮。這幅畫用
拋物線方式構圖，以產
生深沈之效果。印象主
義以來的畫家經常使用
這種構圖方法。

如前所述，構圖就是有序地安排。風景
畫的單位形象較多，如大地、天空的形
狀和變化無窮的色彩，而且還有明亮與
陰影之分。所以，畫家必須對這些單位
形象在清晰有序的整體畫面中的分布有
一明晰的概念。

常常是大自然本身，即真實主題，使畫
家聯想到構圖，應該善用這種機會，但
也不能過份相信它，因為沒有預先的構
圖策略，畫面很容易出現混亂。

可以這樣說，對風景畫的構圖主要取決
於地平線的位置。如果地平線很高，畫
面上的大地部分就越大，如森林、平原、
山谷等景色；當然還可表現由近到遠的
景深及遠景效果。反之，低地平線所突
出的是深沈的透視景色以及風景畫面上
各單位形象之間的體積對比。

畫家經常使用地平線構築風景畫畫面，
其構圖方法是運用幾何學（規則）中的
對角線、拋物線、三角形以及L、C、Z
數學圖形。魯本斯(Rubens)曾以螺線性
綜合系統構築了一幅頗具活力的畫作。英
國畫家康斯塔伯(John Constable, 1776–
1837)以及許多印象派畫家都曾利用對
角線圖案進行構圖。但是，同樣是印象
派畫家的塞尚，其構圖方式卻獨特多變：
曲線、菱形甚至圓周等形式曾出現在他
的許多作品之中。

但是，所有上述圖形式構圖法是不可任
意使用的，必須面對風景主題，仔細觀
察，認真重視，力爭用綜合圖形進行構
圖。

圖形有時候幾乎是第一眼突然發現，在此情況下，必須加以有序的安排，稍加誇張，增減景色的單位形象，直至達到前後一致的和諧構圖。

我們應該時刻牢記，大自然應當是畫家藝術創作的一大主題，絕不希望只是被複製的客觀現實。

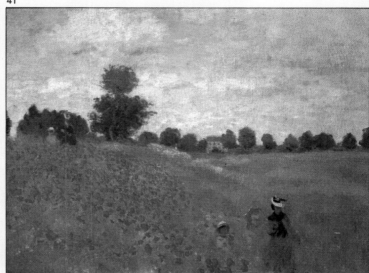

41

41A

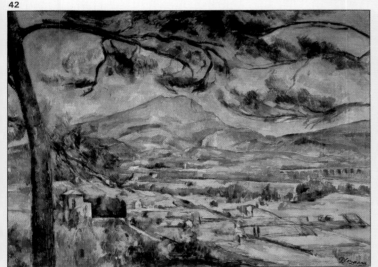

42

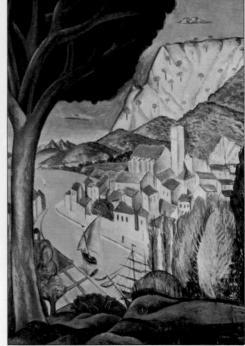

43

圖41和41A. 馬內 (1832–1883)，《虞美人草》(*Las amapolas*)，巴黎奧塞美術館。馬內是用高視平線和簡單平面圖的構圖方式創作，並分別表示天空和大地，地平線略為傾斜，使景色呈安寧靜止之外貌。

圖42和42A. 塞尚，《聖維克圖瓦山》(*La montaña de Sainte-Victoire*)，倫敦，柯特爾德協會畫廊 (Courtauld Institute Galleries)。這幅畫的構圖方法遠比前幾幅複雜，塞尚主要利用樹枝「伴隨」地平線移動，這就使天空所占的空間幾乎與谷地同樣豐富多彩 (無論是形式還是細部畫面均如此)。這種構圖方法極為複雜，但是仍顯得頗為自然逼真。

42A

43A

圖43和43A. 安德烈‧德安 (André Derain, 1880–1954)，《普羅旺斯港》(*Puerto en Provenza*)，聖彼得堡，埃爾米塔施博物館 (Museo Ermitage)。德安通過此畫創新了哥特時代傑出畫家的構圖方法：用格式化外形和遞增式平面圖把目光引向地平線。其顯著特點是，構圖中強勁獨特的垂直度，以及前景幾乎完全遮住了天空的深色茂密枝葉。

景色的和諧

44

45

46

景色是使藝術家最容易創作和諧畫面的繪畫主題之一，比如：四季和十二個月的不同光色，一天的時間變化，雨雪景色等等。

上述每一景色都會激起畫家創作大量色彩組合之畫面的靈感。

如前文所述，三大色系（暖、冷色系和濁色系）決定了色彩和諧的三個主要方式。每一色系包含許多不盡相同的顏色，這樣就很難用某一色系（如冷色系）去描繪兩種景色。

從本書選用插圖可看出，用每一色系創作的效果是多麼豐富多彩。

暖色系自然是表現夏季沐浴在陽光中的景色，但是也可專門用於描繪明暗反差大的大地畫面為主的主題。以暖色系為主的畫面必須常常配上一些冷色，以達

47

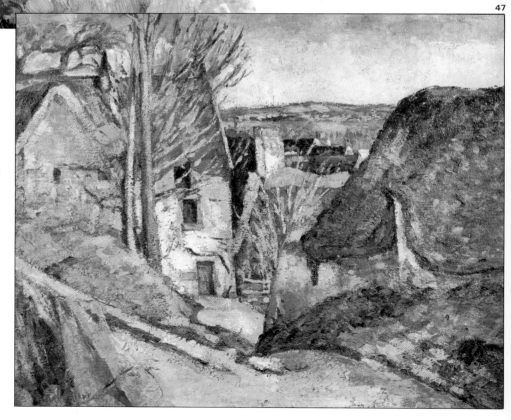

圖44至46. 這三幅圖展示的是暖、冷、濁三種色系的不同混合潛能。不管使用哪一種色系，還必須配用不同的色彩，使主要的和諧色彩深淺相宜、更加美觀。

圖47. 塞尚，《安特衛普—舒爾—瓦茲公路旁被處絞刑者的住屋》(House of the Hanged Man, Anvers-sur-Oise)，巴黎奧塞美術館。這幅暖色系和諧畫作配有幾處冷色，使構圖對比且富有生氣。

到構圖的多樣化（如天空、水面、植物等色彩）。

冷色系必然與冬季景色緊緊相連，最好的例證是梵谷的一幅畫作（圖48）：他是用極強光線下的冷色系表現畫面的豐富多彩，但這種光線是由山澗兩邊的大石壁間接反射而來。

濁色系非常適合描繪朝夕時光或陰天景色，請記住，濁色系可以呈現冷色或暖色傾向。所以，該色系可表現各種各樣的和諧景色。

必須指出的是，無論用何種色系，除了色彩對比外，最好添加足量的色調對比（如明暗對比），以營造必不可少的多樣化景色來吸引觀眾的注意力。

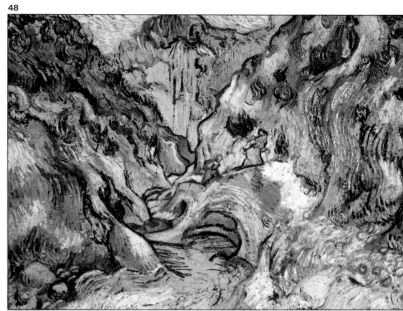

48

49

圖48. 梵谷，《佩魯萊特斯山澗》(El barranco de les Peiroulets)，奧特盧，庫拉─穆拉國立美術館(Rijksmuseum Kröller-Müller, Otterlo)。這幅冷色系畫稿最突出的特點是畫面非常明亮，這是在綠、藍主色中添加白色而得到的效果。

圖49. 莫內，《旺特伊教堂》(La iglesia de Venteuil)，巴黎奧塞美術館。此畫作以偏冷的和諧濁色系為主，雪景、弱光、寒冷和潮濕的氛圍充分顯示了這一主色系。莫內在注重和諧色彩的同時，還十分關注明暗色區的色彩對比。

風景畫的多種表現方式

50

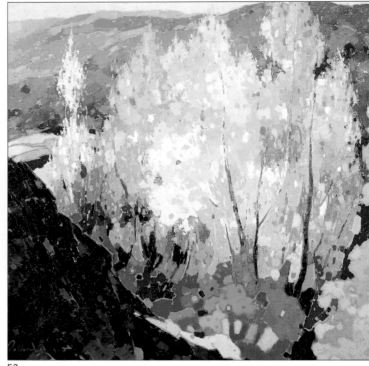

51

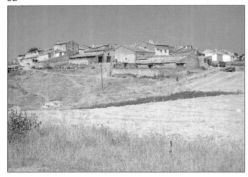

52

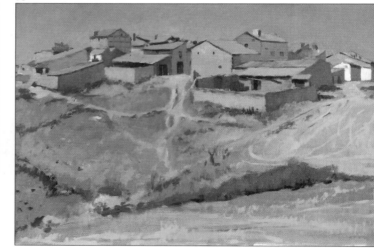

53

這裡複製的幾幅重要風景畫作品的表現
方式不盡相同，這些畫稿清楚反映了每
位畫家如何使繪畫主題之客觀事物適合
各自的藝術興趣。就風格而言，有色彩
畫家、寫實畫家、表現派畫家等多種繪
畫流派。重要的是，對每幅畫之主題的
表現方式必須有美學價值。所有這些畫
家都會用增加、刪減某些景色或者用誇
張手法，對大自然進行「修改」，以期
畫出有序、和諧、悅目的作品。

圖50和51. 羅爾丹
(Pedro Roldán, 1954–)，
《叢林》(Arboles)，巴
塞隆納，私人收藏。羅
爾丹對風景畫的表現方
式是注重色彩，接近「野
獸派」畫風，因為他曾
於本世紀初以馬諦斯或

德安為師學藝。秋季叢
林的黃色景致幾乎占據
整個畫面，黃色是畫稿
的主導色。

圖52和53. 帕拉蒙，
《卡斯提爾亞景色》
(The Scenery of Castile)，

巴塞隆納，私人收藏。
這是風景畫的寫實表現
手法，但是，這一和諧
的景色明顯帶有濁色系
的痕跡。畫中的筆觸和
色綴有利於營造風景畫
面，也有利於表現強光
下的濃淡色彩。

54

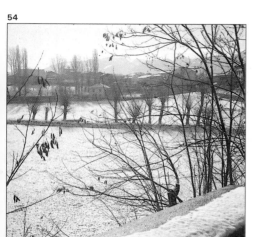

55

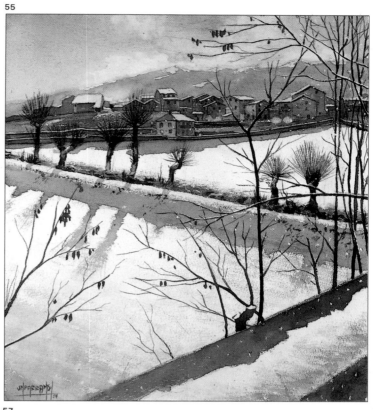

圖54和55. 帕拉蒙，《雪景》(Paisaje nevado)，巴塞隆納，私人收藏。此畫的冷色系是由自然主題決定的，但是，畫家用白色和藍透明色表現的自然景色，濃淡相宜，頗具生氣。此外，請注意觀察畫家如何用對角線的構圖方式創作Z形畫面。構圖與和諧是表現主題的基本要素。

56

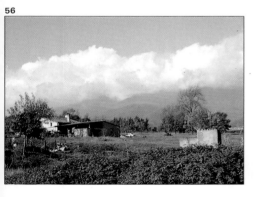

57

圖56和57. 巴斯塔(1929-)，《蒙特瑟尼景色》(Paisaje del Montseny)，巴塞隆納，私人收藏。畫家把實景中單調的綠色表現得相當多樣化，此畫的表現手法帶有巴洛克傾向：雲彩的動勢清晰可見，而且遠強於真實的景致。

風景畫中的油畫技法

油畫顏料是由色料與亞麻仁油結合而成，用油畫顏料繪畫時還需用松節油加以稀釋。油畫顏料的用途極為廣泛，可用作透明顏料、打底薄塗顏料、厚塗顏料等。

使用油畫顏料的方法因人而異，畫家的繪畫風格不同，使用顏料的方法也不盡相同。以風景畫家為例，印象派畫家用油畫顏料創作的手法極為自由自在，用多種顏色的輕觸增加景色的和諧，使畫布表面外觀具有明顯書法色彩。近看這類風景畫，恰似多色大色塊；遠看時卻是一幅逼真的構圖。

還可用松節油把油畫顏料稀釋得幾乎像水彩畫顏料那樣後進行創作，這樣會使畫布質地變得透明，或使底色呈透明狀。用此技法創作的畫稿輪廓清晰、色澤鮮艷，有利於表現風景題材。

圖58和59．雷諾瓦，《深草叢中的坡路》(Camino ascendente entre hierbas altas)，巴黎奧塞美術館。請看雷諾瓦創作的這幅風景畫及局部畫面（圖59），他喜愛油畫的感召力，畫中常用厚顏料點綴。

58

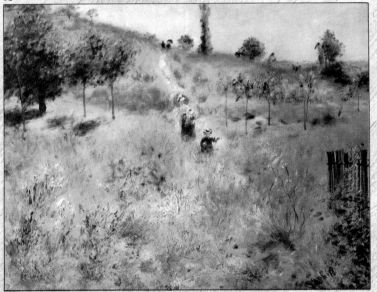

59

60

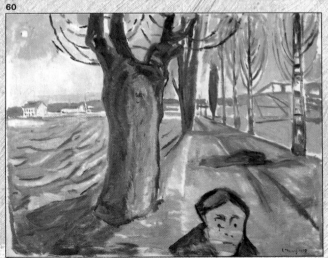

61

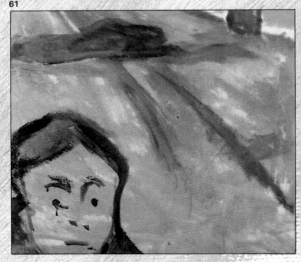

風景畫中的水彩畫技法

圖60和61. 愛德華・孟克 (Edvard Munch),《攔路殺人》(Asesino en la alameda),奧斯陸,孟克博物館。由局部畫面（圖61）可以欣賞孟克輪廓式的流暢繪畫技法。

圖62. 保羅・珊得比 (Paul Sandby),《溫澤林間小道》(Sendero a través del bosque de Windsor),倫敦,維多利亞和亞伯特博物館。這實際上是一幅單色畫,但畫家卻以滿腔熱情、認真仔細的態度表現這一令人讚賞的景色。只要畫家耐心、投入地創作,水彩畫技法完全能畫出如此逼真的風景畫來。

圖63. 布雷耶 (Yves Brayer),《普羅旺斯景色》(Paisaje de Provenza),私人收藏。水彩畫顏料能夠繪出明暗色彩、冷暖色系強烈對比的風景畫。

圖64. 昆士達,《景色》(Paisaje),馬德里,私人收藏。這是畫家用非常自然的手法創作的風景畫,不規則、欠明確的色塊說明是畫家對主題的「初次」印象。

用水彩畫技法創作風景畫的歷史源遠流長。經水彩顏料潤飾的畫作精美雅致,色彩透明纖細。這種顏料溶於水,不適宜用厚塗法,應該用水彩顏料一層一層地塗抹,讓畫紙的空白部分淺色區變透明,但不能用白色顏料。

用水彩畫技法創作風景畫時,既可以柔和逼真的透明色為基礎來表現外形的精細與寫實特徵,也可用粗獷的筆觸描繪明確鮮艷的輪廓。

許多著名水彩畫家均以不同色調的水彩顏料創作風景畫:他們在構圖時用水彩顏料畫出明暗色塊,然後以這些色塊為基礎,或開展細部描繪,或留出一些不確定的色塊,其效果既自由、流暢、引人注目,又能使觀眾通過構思「完成」這些不夠明確的畫面。

62

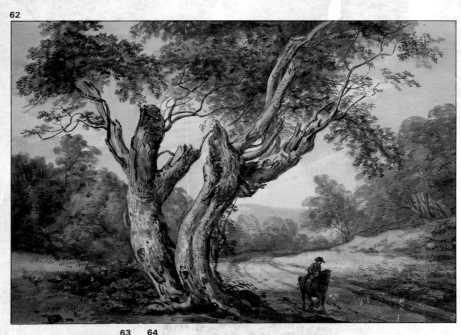

63 **64**

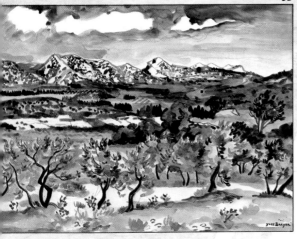

對樹木的描繪

構圖、配色、表現……是風景畫的基本要素，具體運用時，如果不能掌握這些要素，它們就會顯得缺少個性。

對樹木的描繪就是一種具體運用，樹木作為外形豐富、結構多樣的繪畫單位形象，值得仔細研究。

對樹木的描繪總是取決於每位畫家的藝術風格。大體而言，風景畫中的樹一般呈不規則外形。有些畫家不是在很深的背景，就是在很淺的背景上勾勒樹的輪廓，以突顯其外形，然後用不同色調使樹的顏色有濃淡差別。另一些畫家（其中以印象派畫家為主）則把樹的剪影置於色彩斑斕的雲霧之中，並以光色及倒影突出樹葉在陽光下的多樣化景致。無論是採用這兩類表現技巧中的任何一種，對樹木的描繪應該與全景的其他單位形象保持前後一致。

65

66

67

圖65. 梵谷，《瘋人院入口處的樹木》(Árboles frente a la entrada del manicomio)，阿姆斯特丹，國立美術館梵谷作品陳列室。這是一幅描繪樹木色彩與茂盛景色的典範。

圖66和67. 昆士達(1921–)，《風景畫》(Paisaje)，馬德里，私人收藏。通過細部畫面（圖67）可以欣賞樹木的輪廓與其他物象保持前後一致的情景。

描繪樹木的油畫

現在我們來看用油畫技法對樹木的描繪過程，這是巴斯塔創作的一幅簡潔草圖（不是整幅畫）。 巴斯塔首先擺好室外使用的畫架，然後在一小塊畫布上用炭筆簡單勾勒樹的輪廓，並立即用深顏色在樹葉陰影處著色（圖68）。

巴斯塔用綠、黃、土黃的混合顏料為樹冠最淺色區著色，並使之與陰影深色區混融，以避免形成過分強烈的反差（圖69）。 利用淺底色完成樹幹的造型並精心完成樹葉的描繪後，這幅油畫草圖便告一段落（圖70）。這一速寫草圖顯得既自然又具生機，其形式和色彩，對有志創作大幅畫作的人，的確值得學習。

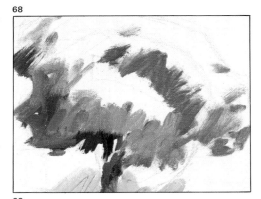
68

圖68. 巴斯塔用炭筆在小塊畫布上畫樹的輪廓，並以此作為構圖標準，他用深綠色塗繪樹枝幹的陰影區，以突出樹的體積。

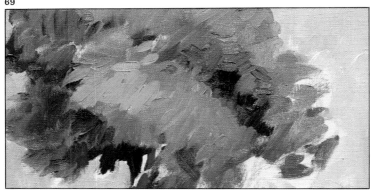
69

圖69. 樹冠呈明暗對照的色調，在明度、色彩方面的對比相當明顯。巴斯塔全神貫注描繪樹冠的濃淡色彩，用土黃綠色調使之與陰影區形成鮮明對照。

圖70. 這幅草圖的最終效果是，底色遠比樹的顏色淺，樹的輪廓十分突出。畫家使明亮和陰影部分的色彩有細微差別，並以土黃色調大致塗繪地面（以便與整個冷色調有所對比）。

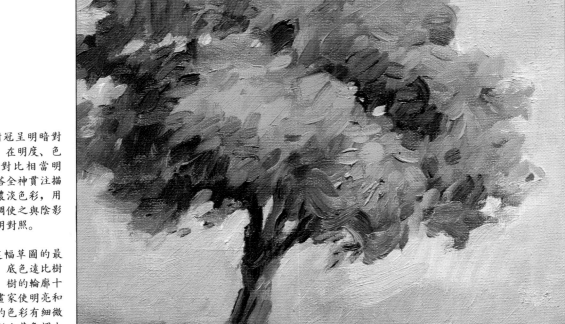
70

對天空的描繪

英國風景畫家康斯塔伯曾經說過：「天空是風景畫的關鍵」。 對康斯塔伯來說（他的幾本雲彩速寫草圖可以說是獨一無二的），這一關鍵既包括外形又包含情感，如天空的「特性」、 畫面上令人激動的場面以及表現風格。

許多傑出風景畫中，天空幾乎占據整個畫面，正是由於其形式與色彩的多樣性，這種畫面頗能吸引觀眾。

所以，觀察並研究天空，用鉛筆、炭筆、水彩畫技法作各種空中景色草圖， 是十分可取的方法，對風景畫家來說， 幾乎是必不可少的。

圖71. 馬里亞諾·福蒂尼 (Marià Fortuny, 1838-1874)，《天空景色》(Paisaje)，馬德里，普拉多美術館。這幅壯觀水彩畫的主題是空中雲彩。畫家寧願對不規則的雲彩輪廓及體積有所創新，也不願再用老式手法。

71

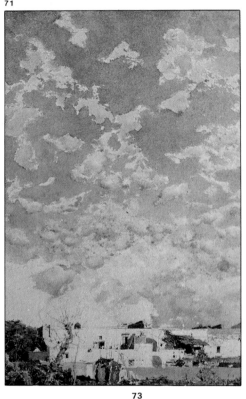

72

73

圖72. 康斯塔伯，《雲彩習作》(Estudio de nubes)，倫敦，維多利亞和亞伯特博物館。這是康斯塔伯創作的優秀雲彩試畫稿之一，他畫的風景畫草圖都適合於大自然主題的特徵。

圖73. 波寧頓 (Richard Parkes Bonington)，《特魯維鹽田》(Las salinas de Trouville)，愛丁堡，蘇格蘭國家畫廊。波寧頓是位特別喜愛描繪風景中最感人場面的藝術家，其中就包括黎明時、黃昏前、雲霧中天空的多樣化景色。

描繪天空的水彩畫

我們還是來看一下巴斯塔創作的幾幅表現天空的水彩畫。他構圖時用軟筆芯鉛筆輕輕以粗線條勾勒出雲彩輪廓。

巴斯塔為天空著色時用的是鈷藍色（加有少許深赭色），而空中的雲仍保留為白色。最後一道程序是用精美的赭色、泥土色水彩顏料描繪雲彩的陰影部分，這種極稀薄的偏灰色顏料營造了透明的色彩。

74
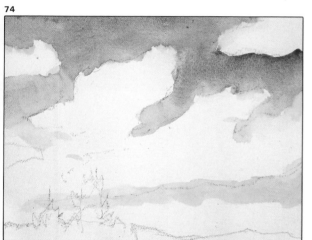

75
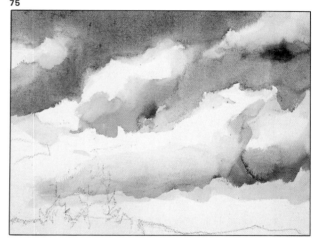

76

圖74. 巴斯塔首先用軟筆芯鉛筆輕輕勾勒雲彩的輪廓（水彩畫紙表面為中顆粒），接著描繪天空景色，但雲彩暫時保留為白色。

圖75. 畫家用很稀薄的赭色水彩顏料描繪雲彩的陰影部分，並用疊色畫法使雲彩的顏色濃淡相宜，表面塗層柔和適中。

圖76. 凡是看見過此畫的人，沒有人會說這是根據照片創作的水彩畫，因為它的構圖、色調及鮮艷色彩完全和「自然」天空保持一致。

風景畫佳作畫廊

風景畫第一次作為單獨題材出現在十七世紀的荷蘭。在此之前，已有大量優秀風景畫問世，但一直是某些主要場景的背景或者是從室內看到的窗外景色。

荷蘭悠久的風景畫傳統並未對其他歐洲國家產生什麼影響。直到十八世紀初，荷蘭著名畫家特別是羅伊斯達爾 (Ruysdael) 才在一些畫家（其中以英國畫家為多）中產生了影響，其中康斯塔伯所受影響最大。康斯塔伯開創的寫實風景畫此後又發展成為印象畫派。

印象主義是風景畫歷史上最輝煌的時代之一，畫家們第一次走出畫室，到野外支起畫架，在陽光下直接從繪畫主題出發進行創作。莫內和塞尚是印象主義美學中的傑出大師。塞尚除了畫寫生畫外，他欣賞並努力模仿法國十七世紀擺脫寫實主義的著名古典派畫家普桑創作風景畫。

隨著印象派畫家倡導的反映自然界豔麗色彩的主張與根據外形構思想像力（即擺脫客觀現實的緊箍）的結合，有史以來最美麗的風景畫終於問世，其中著名的美術家有梵谷、秀拉 (Seurat)，或野獸派畫家德安、烏拉曼克 (Vlaminck, 1876–1958)。下面是我們選編的這幾位大師的作品。

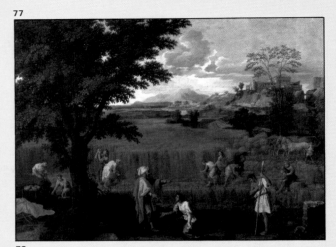

77

78

79

圖77. 普桑，《夏收》
(El verano)，巴黎羅浮
宮。普桑是法國傑出的
古典主義畫家，他創作
的風景畫是對自然界的
實地觀察與畫室內的創
作相結合的產物。

圖78. 莫內，《喜鵲》
(The Magpie)，巴黎奧塞
美術館。莫內的作品全
部為寫生畫，其畫作對
光色有準確並富新意的
理解。

圖79. 塞尚，《池塘》
(El estanque)，巴黎奧塞
美術館。塞尚的印象派
風格一直是建立在堅實
的構圖基礎之上。

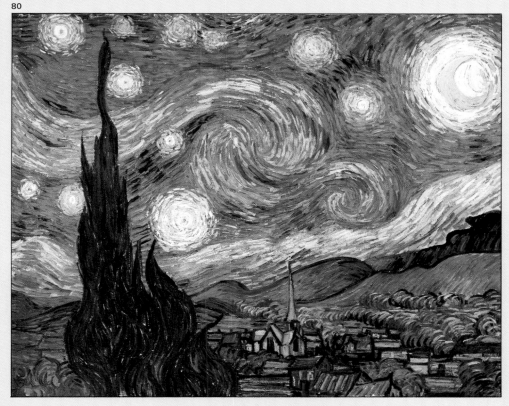

圖80. 梵谷，《星空》
(Starry Night)，紐約，
現代美術館(Museum of
Modern Art)。梵谷曾從
印象派創作階段轉向創
作表達重色彩和外形的
作品，這幅畫正是梵谷
藝術生涯中最具想像力
和創造力的優秀作品之
一。它儘管不完全屬於
寫實畫稿，但他的創作
靈感卻來自他對自然界
的真正感受和激情。

圖81. 烏拉曼克，《查
通花園》(Los Jardines
en Chaton)，芝加哥藝術
學院(Art Institute,
Chicago)。這是烏拉曼
克在「野獸派」繪畫時
期創作的畫稿。野獸派
畫家的特點是用強烈的
色彩描繪風景，他們摒
棄明暗對比法和透視
法，畫面全是色彩的明
顯對比。

普拉拿創作的風景畫

82

普拉拿 (Manel Plana Sicilia) 曾以各種視角多次描繪過如圖82的這座公園，現在我們跟隨普拉拿一起看看他的創作過程。天氣晴朗，但很冷，強勁的寒風差一點吹倒了畫家的穩固畫架。畫架的木板很厚，普拉拿把水彩畫紙固定在畫架上。

畫家在開始創作之前，仔細觀察所描繪的主題，並在心裡盤算可能會遇到的難題及其解決方法。普拉拿使用軟筆芯鉛筆快速、流暢地輕輕勾勒草圖，不作任何細部描寫。

普拉拿開始在畫面塗很淺很淺的色調（猶如水彩畫技法），天空取偏紫的藍色調，背景中的建築物為金土黃色。畫面上的空白處是留作畫樹木的地方。在上述色層的基礎上，畫家開始用深色調描繪其中一棵樹的枝葉，以形成對比色（圖83）。

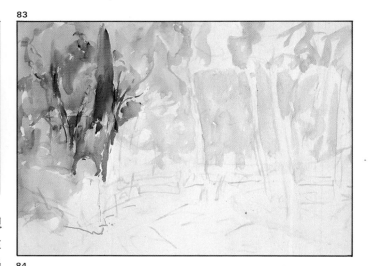
83

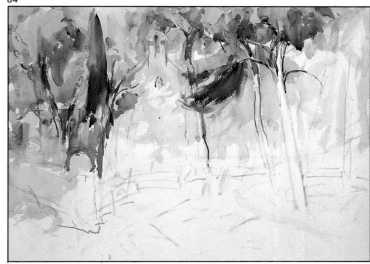
84

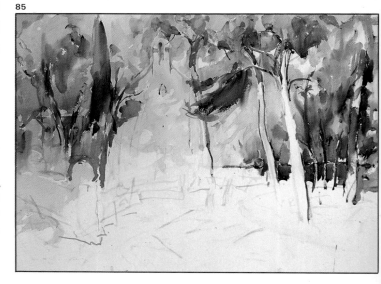
85

圖82. 這是普拉拿準備描繪的公園一角。

圖83. 普拉拿開始用很淺的色調描繪畫紙上半部分，暫時保留的空白處留作畫樹木用。

圖84和85. 樹幹的顏色與背景色形成強烈對比，這就構造了空間感並為畫面增添了冷色調。

這種色彩對比是整個創作過程的主調，請看普拉拿隨後具體描繪樹幹與枝葉時採用的同樣對比手法（圖84）。

普拉拿的繪畫次序與其他優秀水彩畫家一樣，從上到下描繪（圖85），以免水彩顏料滴到已完成的畫面上。

最後，畫家用淺淡的透明顏料塗抹地面，以表現樹木投在地上的各種陰影。此外，普拉拿還用同樣的方法處理灌木的陰影（圖86和87）。

這是幅輕快、亮麗、頗有說服力的作品。

圖86和87. 畫家用灰色調透明顏料塗抹地面上的樹木陰影，逼真表現了陽光透進樹叢的景致。

86
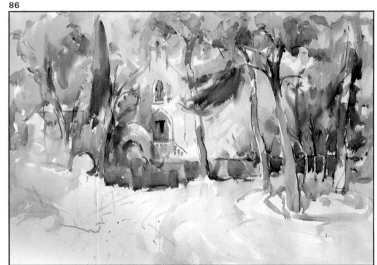

87

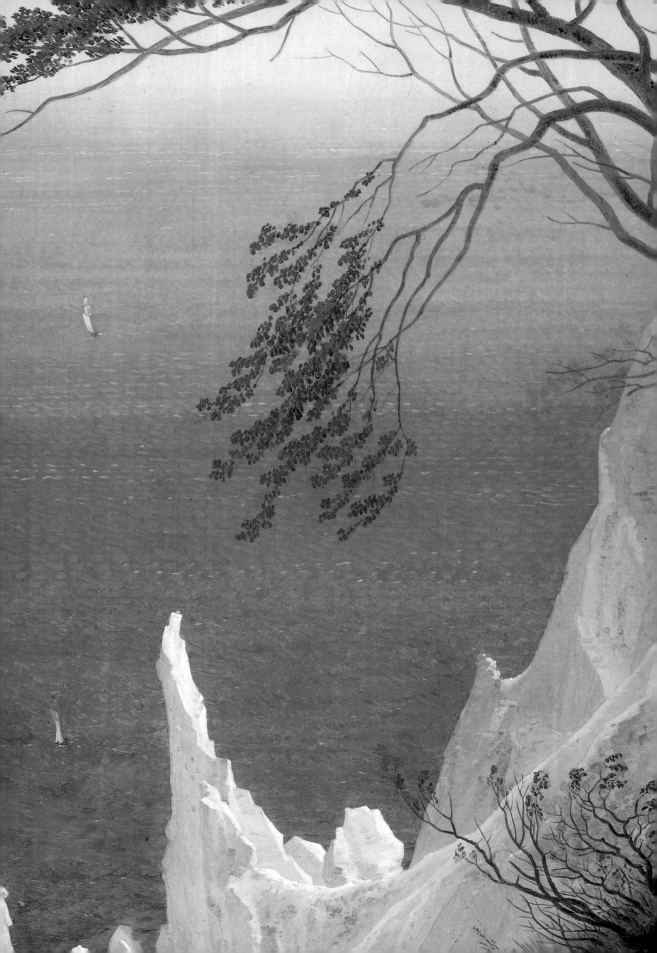

海景不僅是一種愜意的或令人回憶的主題,而且由它所引發的一系列具體繪畫問題,又是每個業餘繪畫愛好者不應該忽視的。

實際上,面對大海、身處海灘、商港或漁港,或依傍岩石,我們立即會感到要描繪這些題材所面臨的難處:無邊無際的海面、多變的色彩、光的反射、朦朧的氛圍……所有這一切都是對畫家才幹和創造力的考驗。

本章彙集的複製海景畫,無論在技法上、風格上,以及細部描寫方面都有很大差別。解決方法很多,很難說哪些方法最為合適,但是,所有的方法都以某些基本原則為依據,而這些原則正是畫家應該加以總結的。下面將要介紹的也就是這些基本原則。

海景畫主題

構圖的潛在價值

畫海景畫並不等於畫大海的表面外觀，決非如此。大海，雖像荷馬所稱的「貧瘠平原」，但決非只是個浩瀚、空洞、缺乏繪畫潛能的世界。描繪海景需要的是藝術視野（遠不同於平常之視野）。而藝術視野始於構圖概念及圖案，也就是說畫家應該根據自己對客觀現實的觀察將之搬上畫紙。

海浪、船隻、海岸、港口建築物……所有這些繪畫單位形象是一幅海景畫構圖的理想支撐點，由於有這些單位形象，大海的表面外觀就有了豐富的繪畫景觀。以上述單位形象為基礎，構圖的潛在價值幾乎是無限的，當畫家以俯瞰的眼光觀察港口的簡潔地平線以及複雜的透視景色，並以海岸線組成斜面圖案，他就能夠按自己選定的視角來調整合適的圖案。

圖88. （前頁）佛烈德利赫(Caspar David Friedrich, 1774–1840)，《魯根島的岩石》(Rocas de Rügen)，文特士(Winterthur)，奧斯卡·雷因哈特基金會。

圖89和89A. 溫斯洛·荷馬(Winslow Homer, 1836–1910)，《收網》(Sacando la red)，芝加哥，藝術中心。這是一幅三角形圖案畫面、三角形頂點正好與畫中主要人物的頭部重合。

圖90和90A. 莫內，《阿讓特依的賽船》(Regatas en Argenteuil)，巴黎奧塞美術館。莫內在這幅畫中利用帆船的倒影來突出對角線的構圖技巧。

圖91和91A. 阿貝爾·馬克也(Albert Marquet, 1875–1947)，《費康海灘》(La playa de Fécamp)，巴黎，現代藝術館。這幅海景畫的構圖方法用的就是畫布的對角線。

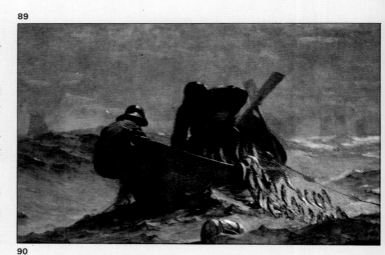

89

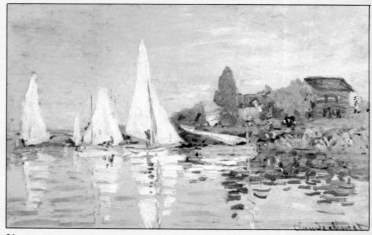

90

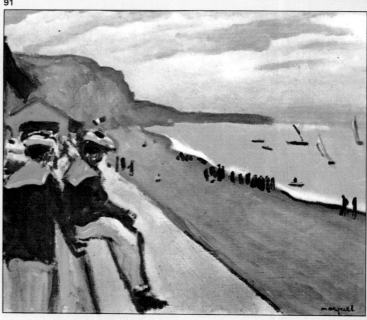

91

89A

90A

91A

92

93

92A

93A

94A

95A

94

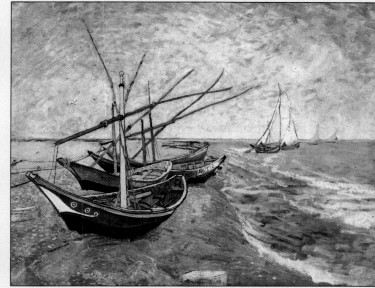

95

圖92和92A. 德安,《倫敦內港》(*La dársena de Londres*),倫敦,泰德畫廊。德安運用「不均衡」的構圖手法,來突顯內港的動勢與表面紊亂。

圖93和93A. 索羅利亞(Joaquín Sorolla),《瓦倫西亞港》(*Puerto de Valencia*),馬德里,索羅利亞博物館。船舶占據了畫布的上半部,而下半部描繪的是陽光照射在水面上的景致。

圖94和94A. 梵谷,《聖瑪麗斯海邊的小船》(*Boats at Saintes-Maries*),阿姆斯特丹,國立美術館梵谷作品陳列室。這是海景畫中另幅老式構圖:海灘和大海對稱的區域幾乎大小相同。

圖95和95A. 威廉·維爾德(Willem van de Velde),《平靜的水面》(*Agua tranquila*),海牙,莫瑞修斯博物館。這是荷蘭海景畫中的典型構圖法。

和諧色彩的潛在價值

96

97

98

色彩的和諧是海景畫極為重要的因素，當然對其他主題畫也同樣重要。如果我們還記得面對大海時的視覺感受的話，就會發現，海景色彩與其輪廓、體積或整個形狀相比，位居壓倒性地位。大海幾乎沒有確定的輪廓，光與色最為重要。所以，海景畫的特徵在於色彩的和諧，基本上，要選對適宜的和諧色彩，這也泰半決定了我們畫作的成敗。

如前文所述，色彩的和諧主要是指冷色系、暖色系和濁色系的和諧問題，對海景畫來說也同樣有此類問題。

圖96至98. 這裡展示的是三種基本色系的混合情景，上圖（圖96），暖色系；中圖（圖97），冷色系；下圖（圖98），濁色系。任何海景主題，都可以根據當時的色彩明度和光線特徵，選用上述三種色調之一加以描繪。

99

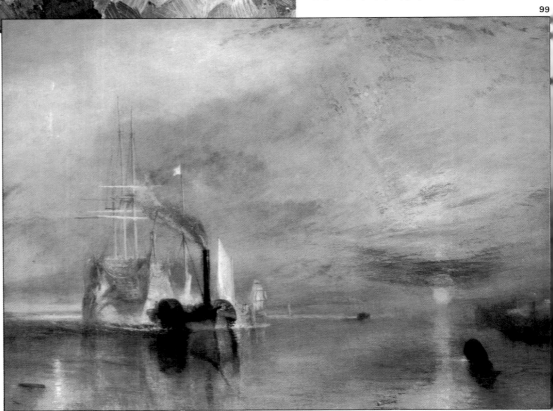

許多畫家（其中以印象派畫家居多），尤其是莫內，常選擇弱光時分（黃昏、黎明、陰天等）畫海景畫。他們之所以偏愛這種景色，其道理很簡單：穿透且變化的光線會使大海的色彩更加動人。

描繪海景的顏色有：赭色、玫瑰色、淡紫色，甚至黃色。暖色系中的最具吸引力的色彩可以表現黃昏時分海景的和諧。冷色系也是海景畫的理想色系，天氣不好時便可用冷色系來描寫，如沿海小鎮鉛灰色天空、暴風雨天氣等冬季的海濱景色。灰色、深藍、暗綠色、白色是冷色系中的主色。用濁色系的和諧色彩（即在混合顏料中再加上白色）來寫景，較常用於港口景色，其中以「混濁」的、不確定的、僅有細微差別的顏色為主。

圖101. 荷西・馬第內斯 (José Martínez Lozano, 1937–)，《邦悠雷司》(Banyoles)，私人收藏，巴塞隆納。濁色調的色域很適合用來表現在水面上產生的倒影、光澤和陰暗等五彩繽紛的顏色。這幅畫的主角就是這些光澤。

100

圖99. 泰納 (Joseph Mallor William Turner, 1775–1851)，《戰艦無畏號》(El "Téméraire")，倫敦，國家美術館。這幅畫運用了所有暖色系的精美色彩，夕陽之光、平靜海面、莊嚴戰艦，繪畫主題完全與泰納選用的金黃琥珀色調相吻合。

圖100. 普拉拿，《聖克拉勒島》(Isla de Santa Clara)，巴塞隆納，私人收藏。冷色系是這幅水彩畫的主色調。灰、白兩種顏色恰如其分地表現了令人討厭的暴風雨天氣。水彩畫的「濕潤」特性能突顯寒冷氛圍。

101

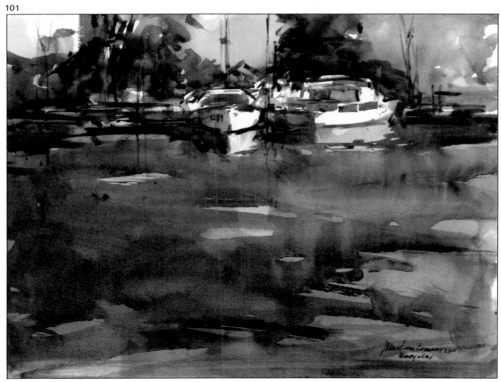

海景畫的多種表現方式

構圖、色彩的和諧……一句話，「領會」主題，就能以清晰、多樣化、一致性的方式把繪畫主題搬上畫布。但是，還需要加上一項——表現手法。

從本質上說，海景畫的表現手法與其他繪畫主題的表現手法並沒有什麼不同之處，即從自然界獲取所有藝術表達的潛在價值。儘管如此，海景畫可以向藝術家提供許多施展其表現能力的機會，而這正是其他繪畫主題難以做到的。

請試想一下海水，它一直變化著，無固定形式，而且不斷運動。馬內曾這樣說過：「海水是無法描繪的」，然而，這位傑出的印象派畫家依據對海的觀察卻創作了絕妙的藝術作品。那麼，馬內實際上想要表達什麼意思呢?這也許很簡單，

海水不能原原本本地表現，不能被「複製」，藝術家應該用令人信服的方式把它再創作在畫布上。

表現海景，比如說，可以是揭示大海的運動，突顯船舶、岩石或建築物投射在海面上的不規則倒影和陰影；或者是刪除過多的太陽光澤與閃爍點，以達到清晰、統一的海面外觀；或者修改岩石、堤防、漁船的體積或姿態，表現出對空間或深度的感覺。

總之，突出、刪除、修改……這些一直

圖102和103. 薩爾克亞 (Josep Sarquella, 1928–)，《巴塞隆納港》(Puerto de Barcelona)，私人收藏。筆觸的運用在這幅海景畫中發揮了重要作用，畫家用濃密、厚塗手法構造了帆船的外形以及這些船隻在水面的倒影（這比自然界中的真實倒影更鮮明更震撼）。

103

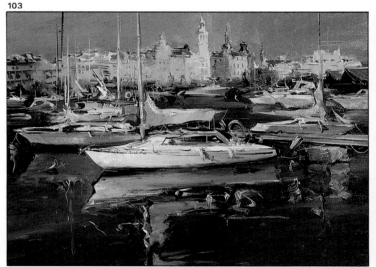

102

104

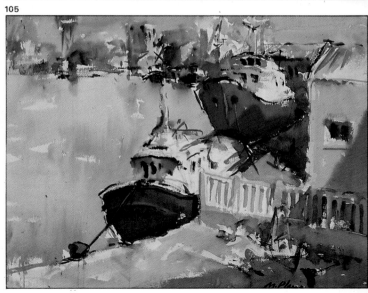

105

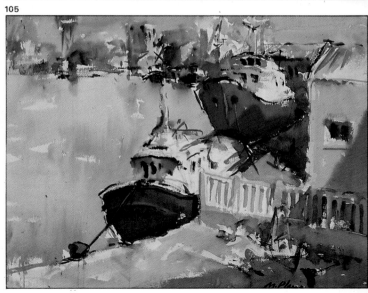

圖104和105. 普拉拿，《巴塞隆納碼頭》(Muelle de Barcelona)，私人收藏。普拉拿的表現手法在於強調光的效果，畫中物象似乎在陽光下搖晃和重疊，在陽光的威力和亮度之下，一切都失去了完整性。

都是繪畫描寫中的關鍵常用詞彙。通過欣賞本節選編的插圖,您可以看出這些表現手法的重要性,同時還可體會到,表現手法會因藝術家個人風格而有異。因為表現的最終目的仍然一樣,即用圖畫來反映畫家的視野和氣質。

圖106和107. 巴斯塔,《礁石》(Blanes),私人收藏。藝術家用此畫強調岩石的崎嶇結構,並利用明暗對照法對岩石的裂痕進行再創造。

107

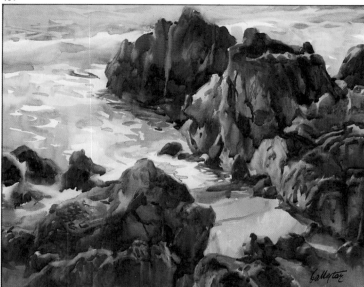

106

108

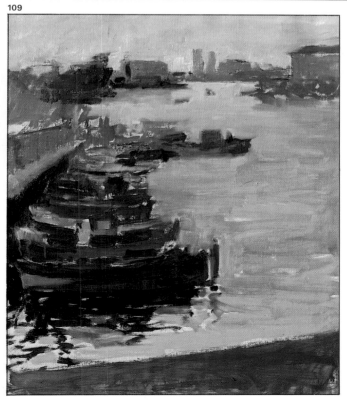

109

圖108和109. 帕拉蒙,《巴塞隆納港》(Puerto de Barcelona),私人收藏。畫家用誇張的高視角手法完美表現出畫面的景深以及畫中物象在水中的倒影。

海景畫中的油畫技法

圖110. 泰納,《靠向海岸的快艇》(*Yate aproximándose a la costa*),倫敦,泰德畫廊。在泰納的海景畫中,他精心使用油畫技法:以纖細的透明畫法表現透明的金黃色彩;用厚塗法描繪最明亮的畫面……這一切都為了描寫大海動人的景致。

油畫技法廣泛的潛在價值,使之適合於海景畫的各種表現手法,透明畫法就是最常用的方法之一。如前文所述,透明畫法是在底色層上塗一層稀薄色層,並使底色透明可見。用透明畫法時,必須等底色層完全乾透,以免兩種顏色互相混合、變得模糊。

在海景畫中,透明畫法是描寫海水透明景色的傳統手法。十八世紀末的英國著名畫家泰納最擅長這種技法,在他的作品中,海水充滿倒影,或呈彩虹色,或充滿濃淡相宜的色彩;陽光照在水波上的景致極為逼真。

印象派畫家描繪海景的方法與泰納等畫家嫻熟的技法有所不同,他們選擇了更直接的畫法,用純正、厚塗顏料描寫海景,決不尋求矯揉造作的表現手法。梵谷作為印象派的繼承人,把這種新手法推向前所未有的高度,他創作的海景畫色彩彩度很高,因為是直接自然運用顏料加以描繪。但是,他筆下的色塊,卻和泰納的手法一樣,準確描寫出了海水豐富多彩的色調。

二十世紀初的畫家認真學習梵谷的繪畫技法,他們繼續用油畫技法把觀察和感覺到的海景直接迅速地描寫下來。

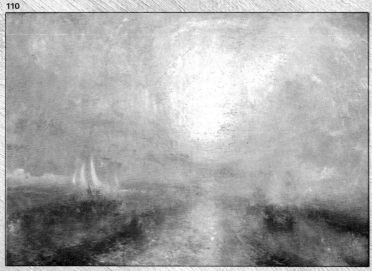

110

111

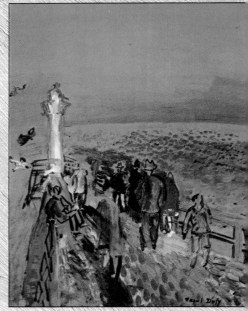

112

海景畫中的水彩畫技法

圖111. 梵谷,《聖瑪麗亞海》(*El mar Santa María*),莫斯科,普希金博物館 (Museo Pouchkine)。這是一幅油畫的細部描寫,洶湧動盪的大海需用十分強勁的色彩加以描繪,不需使用透明畫法和精雕細琢。顏料凝集而成的濃密色塊和起伏的筆觸準確表現了旋渦與海浪。

圖112. 胡奧·杜菲 (Raoul Dufy, 1877–1953),《多維爾海景》(*Deauville*),巴塞爾美術館 (Kunstmuseum, Basilea)。杜菲的技法特點就是充分利用油畫顏料最具活力生機的色調,這幅海景畫表現了假期和休閒的場景。

圖113. 約翰·柯特曼 (John Sell Cotman, 1782–1842),《傾覆的雙桅帆船》(*El bergantín desarbolado*),倫敦,大英博物館。柯特曼是位傑出水彩畫家,從這幅海景畫可以欣賞到描寫海浪的重合色層是多麼的精確。天空的美妙明度效果藉極為精細的色層以及畫紙透明的白底色表現出來。

圖114. 約翰·馬林 (John Marin, 1870–1953),《離開斯托寧頓》(*Off Stonington*),俄亥俄,哥倫布藝術博物館 (Columbus Museum of Art)。馬林是二十世紀最著名的水彩畫家之一,他特別愛畫海景畫。圖中的色塊看起來好像隨手而畫,但卻是對色調認真觀察和深入領會的結果。

油畫中的透明畫法,也是畫家用來創作水彩畫的最重要手段。許多傑出水彩畫家發掘了透明畫法在描繪悅目、亮麗的海景之潛在價值,比如重疊的色彩會使人聯想到大海的動勢和深沈。所有現代水彩畫家繼承了這一傳統,但手法卻更為自由:在畫紙上按一定距離以大色塊完美地表現主題的色彩亮度。

113

114

大海的顏色

115

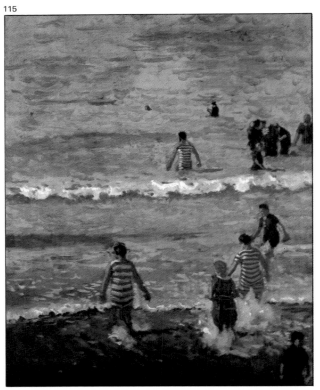

我在前幾節著重介紹海景畫的主題特徵——大海的可變性，當我們研究大海的顏色時，就會發現這一明顯特徵。

大海僅僅在有的時候呈藍色，即便如此，也不能說是確定的「海藍色」（這純粹是習慣用語）。這種藍色可以跨越整個藍色域：從深普魯士藍到最淺的綠色，即包括群青、青綠色的所有濃淡顏色。即使是盛夏季節的天藍色，也包含了大量的主色——藍色。

大海還可呈現出如本節插圖展示的綠、藍紫、土黃等顏色。畫家應當善於觀察、識別大海的色彩並把它搬上畫布。

116

圖115. 瓦爾特·希克特(Walter Richard Sickert, 1860–1942)，《在迪耶普洗海水浴》(Bañistas en Dieppe)，利物浦，華克藝廊(Walker Art Gallery)。

圖116. 孟克，《1921年，海浪》(La ola, 1921)，奧斯陸，孟克博物館。

用油畫技法描繪大海顏色

圖117. 巴斯塔選用冷色調的主色——偏藍綠色來描繪畫布上半部的岩石深色部分。此畫構圖方式極為簡單：大輪廓稍微向畫布右邊傾斜。畫家用很稀薄的顏料在畫布打白底色，以便與海浪光澤和反射的顏色保持一致。

用油畫技法描繪大海時,首先要做的是,觀察主題, 在畫布上構思主題,選定構圖方式, 調配和諧的色彩。巴斯塔不需用鉛筆或炭筆畫草圖,他直接用顏料勾勒出輪廓後便沿著邊線描繪岩石,而且立即在畫布上著淺綠色。接著, 畫家便在淺綠底色上從左到右塗抹藍色(略呈上升坡度)。 他的施色方式相當重要,畫面外形(如海浪及其走向)也很重要(圖118)。

基礎工作已經完成, 現在的問題是, 在大海數以千計的變化色彩中, 精心挑選出描繪海水流動性和透明度的色彩。從圖119可以看到大海多樣化的色彩,以及岩石的色彩對比:明亮部分為深泛紅色,陰影部分為很深的紫色。此畫的色彩效果是,以冷色調為主的豐富多彩的色調,並輔以必不可少的暖色調(如岩石顏色)。

117

118

119

圖118. 調整好主色調後, 畫家開始仔細觀察海浪的波動以及由此產生的色彩效果。巴斯塔把觀察的結果存入大腦後, 便不看實物快速塗色, 並以筆觸的方向表現水面的波動。

圖119. 巴斯塔著重表現岩石的穩固特徵, 以便使之與大海的流動性形成對比。岩石的顏色呈暖色傾向, 也與大海的藍色形成明顯對照。而畫面上四處添加的白色筆劃主要暗指波浪擊打岩石時產生的白色浪花。

海邊的岩石

從繪畫觀點看，海景畫最吸引人的潛在價值之一就是岸邊的岩石。

所有海景畫家都偶爾描繪過岩石，其題材是多方面的，比如：岩石豐富多姿的外形及不規則性可使之在陽光下呈現出一系列明暗對比畫面；可以作為海水表面的理想補充物；其側影為構圖增添的多樣性和趣味性，與單調的海面形成對比。

描繪海邊岩石需要極為認真的觀察，畫家不應當一下子「發明」出岩石的構圖，不然的話，很快就會發覺這種構圖與岩石在大自然中形成的合乎邏輯的內在形狀不一致。相反的，一絲不苟的觀察就不會與想像力相抵觸。如果取景、構圖準確，如果色彩和諧，加上隨後的表現手法，就一定能畫出有真正藝術價值的作品。

120

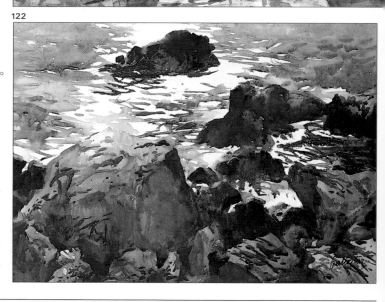

121

122

圖120. 馬林，《岩石與泥土組成的海景畫》(*Marina con rocas y barro*)，費希曼夫婦 (Mr. & Mrs. Michael Fishman) 私人收藏。這福水彩畫中，岩石是馬林對形式與色彩之想像力的代用品，但是，卻完美表現了岩石的粗獷神態。

圖121. 哈桑姆(Childe Hassan, 1859–1935)，《周日上午（看海景）》(*Sunday Morning*)，紐約，布魯克林博物館 (The Brooklyn Museum)。岩石是這幅作品的絕對主角，畫家對岩石的不規則性和細槽進行了再創作。

圖122. 巴斯塔，《海邊岩石》(*Rocas junto al mar*)，巴塞隆納，私人收藏。陽光在海面的折射與岩石的陰影之間形成的對比，為這幅水彩畫營造了明暗對照的繽紛色彩，這正是畫家觀察能力與技巧的再現。

用油畫技法描繪海邊岩石

用油畫顏料描繪海邊岩石的第一步是，完成輪廓構圖後，接著用極為稀薄的顏料（泥土色中配有少量普魯士藍，稀釋液為松節油）為岩石塗色，陰影部分均取暗色。大海的顏色則為普魯士藍加少許洋紅（圖123）。

海景畫中描繪大海的筆觸一般是按海平面方向，當然在某些畫面最好是根據海浪對角線的大致方向。

對波浪的最終處理方法是對海浪撞擊岩石產生的浪花，應該先觀察一下其形式和色彩，然後憑記憶把它畫在紙上。最後，必須突出初始畫面岩石區域內明暗與色彩的相互對比，以便營造畫面的深度（圖125）。

123

124

圖123. 開始創作油畫時，最初用的顏料應當儘可能稀薄一些（稀釋液為松節油），以便具體描繪出明暗色階。岩石區塗抹泥土色，與自然色濃淡相宜且恰如其分。大海的顏色取普魯士藍加少許洋紅產生的紫色調。

125

圖124. 完成對整個白色畫布的顏色塗繪後，畫家便看著實景著色，仔細描繪這些實物的形式與色彩。此外，還必須尋找大量儘可能不同於自然景色的色彩，使畫面更具生機。如此，岩石才不致顯得靜止、呆板。

圖125. 這幅表現岩石海景畫的大量細部描寫，並沒有破壞整個畫作的和諧與統一。重要的是使細部描寫與整個布局之間保持協調平衡，以免構圖中出現多餘的形式與色彩。

海景畫佳作畫廊

海景畫作為獨立的繪畫種類出現在十七世紀上半期的荷蘭。儘管在此之前各類風景畫還未被人們承認，但是大海的景觀已受到少數畫家的喜愛。

十六世紀的法蘭德斯畫家布勒哲爾 (Brueghel, 1525/30–1569) 就是上述少數畫家中的一員，他的畫作《伊卡洛斯之死》(*La caída de Ícaro*) 本質上是神話題材，但是，它已躋身於最傑出的海景畫行列。

十七世紀中期的法國畫家克勞德·洛漢 (Claude Lorrain, 1600–1682) 為藝術史上最傑出的海景畫增添幾幅畫作，他的作品既充滿古典主義風格，又遵循羅馬建築風情（這是時代之特徵）。但是實際上，他為海景畫注入了新內容，即夕陽下的海港景色。此後，這種新畫法廣被畫家，特別是十九世紀浪漫派畫家所模仿。佛烈德利赫就是其中的一員，在他創作的海景畫中，常常會有認真觀賞夕陽景色的人物出現。

泰納是另一位著名浪漫派畫家，這位大師曾探索過海景畫中陽光在海面反射及閃爍的藝術效果。泰納的海景畫忠於大自然的光感，所以是印象畫派的先驅，並為解決這一新技法產生的技術問題作出了貢獻。

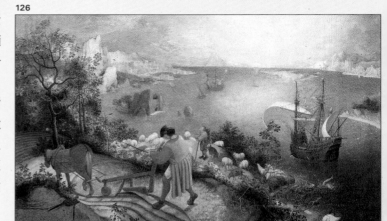

126

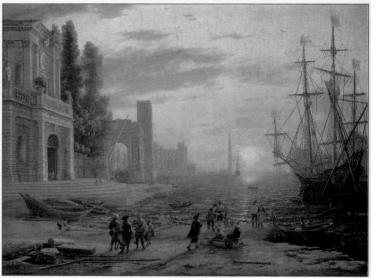

127

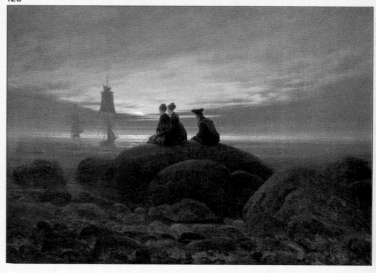

128

圖126. 布勒哲爾，《伊卡洛斯之死》(*La caída de Ícaro*)，布魯塞爾，皇家博物館。這幅內容是神話情節，但可視為海景畫的畫作，也是絕無僅有的佳作之一。

圖127. 洛漢，《海港風景》(*Un Puerto*)，倫敦，國家畫廊。這幅海景畫和同時代的大部分畫作一樣帶有古典色彩，夕照的傷感情調曾廣為其後的許多畫家模仿。

圖128. 佛烈德利赫，《海上月初開》(*El Amanecer*)，漢諾威，下薩克森風景畫博物館。浪漫派畫家為海景畫注入了新視野，即對夕陽下浩瀚大海的聯想。

圖129. 泰納,《逃離波呂斐摩斯之手的烏利西斯》(*Ulises riéndose de Polifemo*),倫敦,國家畫廊。泰納根據古代浪漫海戰故事創作了大量絕妙的海景畫,畫中的光線常常帶有某種幽幻色彩。

對筆觸的自由運用,對海面陽光新奇直接的捕捉,對主題的獨特取景,是印象派畫家的新突破。

另一偉大突破是**分色主義**這一新色彩理論的誕生。法國畫家秀拉用色點在畫布上構造純色畫面,猶如鑲嵌圖案一般。觀眾從一定距離觀察這些畫面,會看到

呈現細微差別的色彩。秀拉用這種技法創作了一些令人讚賞、勻稱、恬靜、明朗的畫作。

由於上述畫家以及其他許多傑出畫家的創造天資,現代畫家才能擁有豐富的海景畫資料與繪畫思想。

129

130

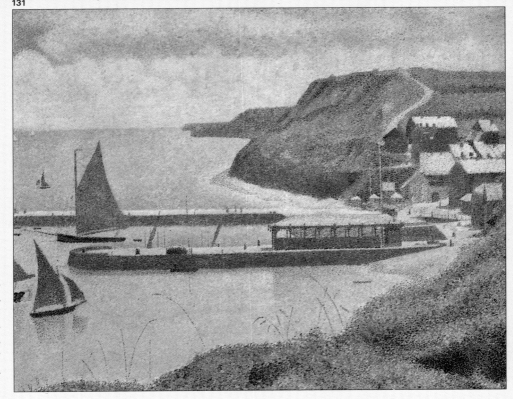

131

圖130. 沙金特,《白色船隊》(*Barcos blancos*),紐約,布魯克林博物館。這幅水彩畫是用印象主義觀察海景的典範,特別是對光與色的運用。

圖131. 秀拉,《漲潮時的貝新港》(*Port-en-Besin, marea alta*),巴黎奧塞美術館。這是秀拉利用「分色主義」技巧創作的海景畫,該技法是以點彩(純色)法為基礎。他的所有海景畫形式與色彩均保持完美的平衡。

巴斯塔創作的海景畫

132

133

134

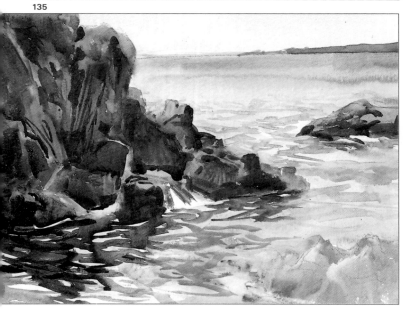
135

巴斯塔把我們帶到了他常去尋覓有趣繪畫主題的多岩石海灘。他評介說，他喜愛這裡色彩多變的岸邊岩石。看來這位藝術家是對的，個個碩大的石塊把石板色調與赭色、土黃色完全融合在一起。如圖132所示，畫家已把畫紙固定在畫架的畫板之上，而畫架的托盤上放著帶有凹槽的調色板和一個盛滿水的大塑膠容器；畫家右手拿著用來擦乾畫筆的毛巾。巴斯塔用軟筆芯鉛筆輕輕勾勒出主題的草圖後，便用很稀薄的群青水彩畫顏料畫大海的地平線與外觀。

為了準確表達大海的最初色彩層次，畫家以綠色調描寫岩石投在水面的深暗色陰影（圖134），用不規則的筆觸表現水面的漣漪，其色彩是把群青、鈷藍和少

圖132. 巴斯塔把室外用畫架安置在海岸邊，以便於這幅水彩畫的取景，首先用畫紙的下半部描繪海水與岩石的景致。

圖133. 畫家用軟筆芯鉛筆勾勒畫面輪廓並用稀薄水彩顏料塗抹頭幾個色區（地平線及距離最遠的岩石）。

圖134. 岩石的體積開始顯現，畫家用綠色在最初的色層上點飾陰影部分，同時開始作細部描寫。

圖135. 畫面形式漸趨精確，色彩漸使岩石體積變得逼真。畫家的著色程序是從明亮區到陰影區，使岩石的色調極為豐富多彩。

許綠色按不同比例混合而成的顏色（圖135）。

創作已接近尾聲，但是巴斯塔仍在繼續尋求更加纖細的濃淡色調，以及更能表現主題的最精妙的繽紛色彩。岩石群彙集了豐富多彩的顏色，它那以泛紅色為基調的色彩，與大海最初色彩的冷、綠色調形成了鮮明對比（圖136）。

巴斯塔用濃淡色調修飾大海的光澤與陰影，並準確描繪出岩石的體積之後，創作宣告完成，其結果是逼真地表現了這一動人的海景（圖137）。

圖136和137. 水彩畫創作已到尾聲，巴斯塔最後潤色時突出岩石群中的最暗部分，並進一步表現某些岩石的體積。最後，他在畫上簽字。

136

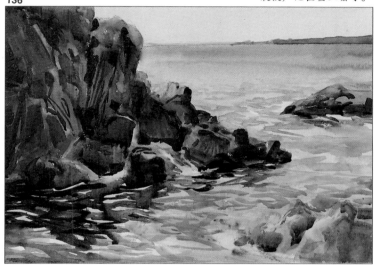

137

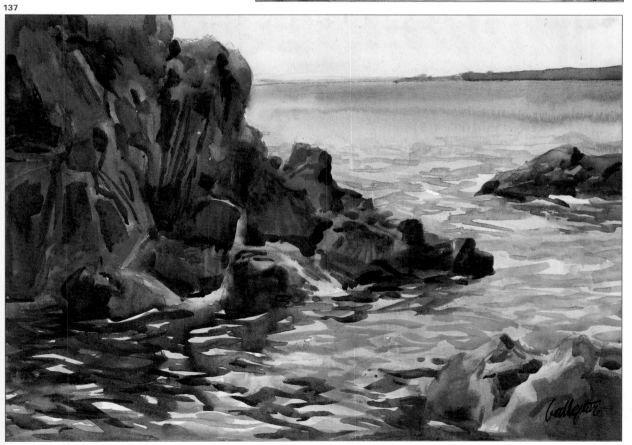

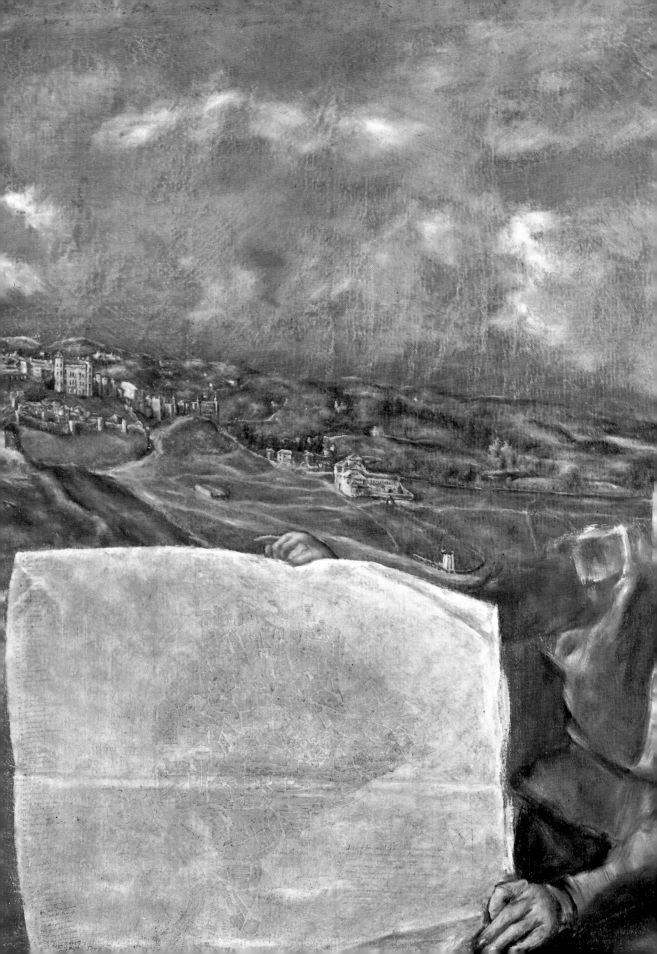

城市為現代生活的主要環境，我們絕大多數人既在城市工作，又在城裡休閒娛樂。我們的生活是按城市的節奏前進。所以，城市風景畫是當代最道地的風景畫。街道與廣場、林蔭大道、市郊景致等繪畫主題，並不應歸功於近代畫家的發現，它們本已客觀存在，是畫家日常生活所面對的一部分。許多畫家從這些客觀現實獲取靈感並創作了高水準的藝術作品。

本章將要向您介紹的就是這些頗具藝術價值畫作的有關情況以及城市風景畫的基本要素。

城市風景畫主題

構圖的潛在價值

城市充滿著幾何形狀,這是明顯的事實。而在自然風景中卻很少有這種幾何形狀(海景畫的地平線除外)。 大自然中的形式與規模繁雜多樣、不可勝數,而城市裡處處是規則、清晰的輪廓,這一因素在研究城市風景畫的構圖時顯得尤為重要。城市裡的一切似乎「布置就緒」:陽臺、門窗、人行道、馬路、屋頂,都有其應有的形狀,不需多少時間就會找到垂直線、對角線、角度……所有這一切對畫家極為有利,當然也包含著某種風險。

實際上,「完美」的幾何形狀可以造就無瑕的圖畫,但是很少夠得上藝術品。設計(多於描繪)城市風景畫的思潮曾影響到許多畫家,其畫作常常是「完美」的,但是卻冷冰冰且缺少表現力。

怎樣解決這一問題?更確切地說,該問解決的方法何在?因為答案就在於畫家個人的表現力和經驗。記得柯洛(Corot)曾說過:「絕不要讓第一印象溜掉」,應該說,重要的是對美的追求,即主題對畫家靈性的感召;同時,不應當過分要求精確。

此外,在城市還有許許多多主題會喚起我們對美的追求,如華麗的林蔭大道、郊外街道、露天廣場、夜間燈飾、透視遠景……站在人行道上,或從陽臺上,或從窗邊,都能看到這些景色。因此,要設法選定最佳位置,並從有趣味的角度用簡潔清新的構圖表現上述題材。

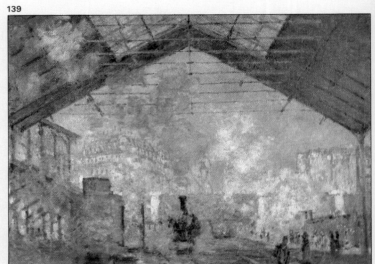
139

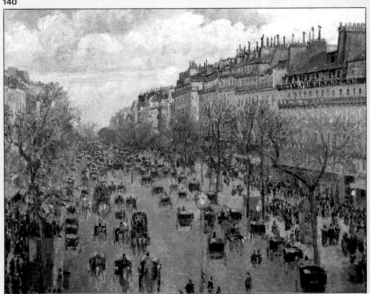
140

139A

圖138. (前頁)艾爾‧葛雷科(El Greco, 1541-1614),《托利多全景》(Vista panorámica de Toledo) (局部),托利多,艾爾‧葛雷科家族博物館(Casa-museo de El Greco)。

圖139和139A. 莫內,《聖拉扎萊火車站》(The Station of Saint-Lazare),巴黎奧塞美術館。整個構圖中占主導地位的是對斜面屋頂大角度的描繪。火車頭排放出的煙緩和了構圖中的問題:使色調更為豐富,並增添了作品的朦朧感。

140A

圖140和140A. 畢沙羅(Camille Pissarro, 1831-1903),《蒙馬特山大道》(Boulevard Montmartre),聖彼得堡,埃爾米塔施博物館。我們可以說這是一幅典型的城市風景畫,這也就是法國印象派畫家理解的城市風景畫:最喧鬧大街的透視遠景。這幅畫的構圖適合於透視法線條的格調,畫紙下方正好留作表現來往車輛與行人的繁忙情景。

141

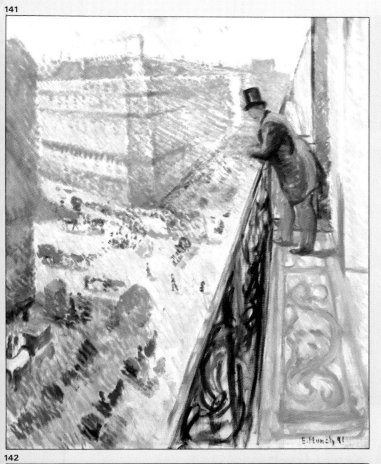

圖141和141A. 孟克，《拉法葉大街》(Rue Lafayette)，奧斯陸，國家畫廊 (Nasjonalgalleriet)。這幅有吸引力的畫作的構圖方式是以斜線表現陽臺的遠景。畫家選擇這一視角是為了更貼切地描繪大都市的寬闊空間。

圖142和142A. 希梅諾 (Francesc Gimeno, 1858–1927)，《安普爾丹鎮》(Pueblo del Ampurdán)，巴塞隆納，現代藝術博物館 (Museo de Arte Moderno)。這幅畫的構圖運用了兩種不同的透視畫法：幾棟建築物從底部為軸、以扇形展開，並從畫布的一端擴展到另一端。

圖143和143A. 馬克也，《巴黎的雨天》(Día lluvioso en París)，聖彼得堡，埃爾米塔施博物館。Z字形的構圖方法增強了河流的有趣視角，並把觀眾的視線引向畫面的最遠處。

141A

142A

143A

142

143

城市風景畫的和諧色彩

城市風景畫和其他主題畫一樣，其色彩的和諧，主要取決於畫家的藝術意圖以及景色產生的色感。但是，對城市風景畫和諧色彩中的某些特別因素，必須加以研究。

圖144至146. 三幅圖展示的是根據三種色系混合和諧色彩的情況，上圖為暖色系（圖144），中圖為冷色系（圖145），下圖為濁色系（圖146）。

圖147. 安東尼奧·卡那雷托（Antonio Canaletto, 1697–1768），

《教堂與「博愛」學校》(Iglesia y Escuela de La Caridad)，倫敦，國家畫廊。這幅畫的暖色調與柔和明亮的光線十分協調。卡那雷托利用大量色塊及舊牆壁上的剝落痕跡，增強各建築物在夕陽中展現出的濃淡相宜的外觀色彩。

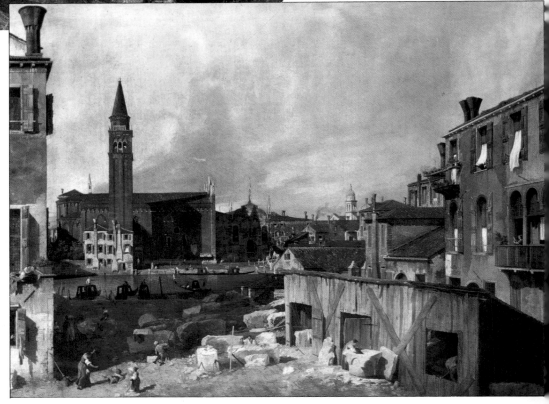

首先，城市風景畫往往以建築物大幅正面圖或寬闊路面外觀為最突出的繪畫單位形象。這些單位形象通常並無非常確定或特別的色彩，其色彩是隨著光線變化而變化的。畫家應當根據光線變化選定符合自己意圖的色彩，並存入大腦以便將之搬上畫布。

其次，由於建築物與牆壁的色彩有模稜兩可之特性，畫家又可輕而易舉地「發明」出一些符合預先想像的色調，進而達成統一、連貫、和諧的色彩，當然不能違背主題的客觀本質。在此情況下，必須記住，原原本本地模仿是畫不出好作品的，藝術品必須以畫家的表達意圖為主。

此外，城市風景畫還要遵循和諧色彩的三種基本色系，即暖色系、冷色系、濁色系。這裡選編的三幅插圖分別是每種色系的實例，充分顯示了畫家多麼善於尋覓適合於各自繪畫意圖的地點和時間。

圖148. 普拉拿，《灰色環境》(Ambiente gris)，巴塞隆納，私人收藏。冷色系不完全適合於表現背光的繪畫主題或無法被陽光直接照射的地方。

148

149

圖149. 帕拉蒙，《瑪麗娜橋》(Puente Marina)，巴塞隆納，私人收藏。在這一鐵路區內，灰色調表現了該主題的黃昏景色，泥土色和淺灰色把陰沈的天空和略顯混濁的環境描寫得淋漓盡致。

城市風景畫的表現方式

150

151

圖150和151. 羅爾丹，《托薩景色》(Paisaje de Tossa)，巴塞隆納，私人收藏。畫家選擇的這一主題（圖150）達到了他強調的建築形式與自然形式的完美協調。在羅爾丹的作品中，色彩是其強勁色調想像力的結晶。

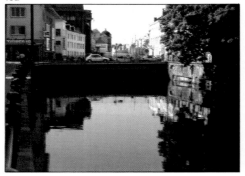

152

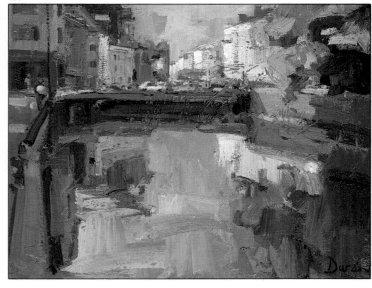

153

表現方式包括：誇張、縮小、刪減……城市風景畫是對畫家表現手法的最好檢驗。城市題材在形式和細部描寫方面極為豐富多彩，而其街道、建築物的幾何形狀會令人神往。因此，時時激勵著畫家根據上述題材進行藝術創作。

實際上，畫家面對自己的繪畫主題，會發現許許多多能引起他注意的繪畫單位形象，而其中許多形象可能無法被列入其創作計畫。畫家必須刪除那些多餘的細部描寫，突出有深度的效果，或者誇

圖152和153. 杜蘭 (Marta Durán, 1954–)，《城市風景》(Paisaje urbano)，巴塞隆納，私人收藏。女畫家杜蘭對風景畫表現手法的特點是：用強勁的筆觸表現濃密色彩。她在這幅畫中幾乎不惜犧牲所有細部描寫，而突出色彩的統一和畫面的藝術氛圍。

154

155

圖154和155. 普拉拿，《城市景色》(*Paisaje urbano*)，巴塞隆納，私人收藏。畫家從所有表現真實主題的色調中選擇了很暖很窄的色調（很少幾種顏色），此外，他放棄了最初的那種模稜兩可的色彩，而把注意力全集中到最容易被人疏忽的部分景色。

156

157

張、縮小當時的環境特徵，或者「清洗」那些令人厭煩的畫面氣氛。所有這一切都取決於最初的意圖，取決於畫家在創作過程中對主題繪畫潛在價值的發現。畫家還可以有所發明，把實物中沒有的某一繪畫單位形象加放在畫稿中。這種方法可以也應該用於下述情況，即只有畫作「要求如此」時，也就是當畫家清楚看到畫面缺少點什麼時（即憑直覺感到什麼是作品所缺的以及如何自然地適應這一作品）。比如，偶爾添加一棵樹或植物、一個人物或一個動物，就會使構圖生氣勃勃。在這一點上，畫家的經驗才是最重要的，因為也惟有這種經驗

才能挖掘出所選主題的潛在價值。

本節選編的插圖清楚地揭示了上述表現手法，在其中有些畫面刪減了一些建築物或改變了它們的原來位置；而在另一些畫面（如圖151），色彩已強化到最大限度，目的是達到更鮮明的對比。所有上述作品中，藝術家都是根據各自的喜好和興趣來表現主題。

圖156和157. 曼戈特(Montserrat Mangot, 1948-)，《巴塞隆納景色》(*Vista de Barcelona*)，巴塞隆納，私人收藏。在這幅俯瞰全景圖中，女畫家曼戈特突出了高空感，從畫布底部到上部以垂直透視遠景。她以藍底色描繪出的和諧色彩更貼切地表現了早晨的寒冷氣氛。

城市風景畫中的油畫技法

印象派畫家在藝術上的創新，也引起了城市風景畫的徹底改革。印象主義出現之前，城市風景畫（街道、廣場、公園、火車站……）並不多見，而且大多是畫家根據草圖、速寫在室內創作的。隨著印象畫派風格的傳播，藝術家們把畫架安置在街上，並在繪畫主題旁邊描繪實景，捕捉當時光色下的題材特徵；他們快速著色，把握城市生活的瞬間變化。當今的許多畫家仍在分享印象派畫家的藝術遺產，他們按照印象派的原則，用油畫技法創作城市風景畫。這類作品色彩鮮艷、筆觸流暢、厚塗顏料、對比明顯，即用油畫顏料描繪城市的勃勃生機。

158

圖158. 馬達烏拉 (Josep Madaula, 1956–)，《庭院》(Patio interior)，安赫拉‧貝倫格爾 (Ángela Berenguer) 收藏。在諸多潛在價值中，油畫可捕捉到城市景色中新穎、直接的光色效果。這幅畫作運用了強勁流暢的筆觸，準確表現大面積明暗畫面的細部情景。

圖159. 孟克，《卡爾‧約翰廣場的春天景色》(Primavera en el Paseo Karl Johann)，卑爾根，比利德美術館 (Billedgallery, Bergen)。這幅畫使用的是點畫法技巧，即以細小筆觸布局各種顏色點子。用油畫技法創作的這幅城市風景畫，準確地表現了光線的特性和場景的藝術氛圍。

159

城市風景畫中的水彩畫技法

水彩顏料對城市風景畫畫家來說是一種理想的材料。一小盒水彩顏料、一本速寫簿、二三支畫筆、一塊擦布、一只水杯，另加一個手提袋(供裝上述畫具用)，畫家便可穿街走巷，走遍全城去尋覓最具吸引力的題材。一旦找到，便可隨時隨地坐下創作。

水彩顏料的優點是隨時可用、操作方便，因此，是外出旅遊、度假、各種活動中的完美顏料。這種顏料還可用來畫彩色的速寫草圖及構圖寫生，供日後創作優秀作品。

但是，這並不是說水彩顏料不適於創作具有真正藝術價值的城市風景畫。本節彙集的水彩畫作充分證明了這種顏料的清新和明亮特徵。

圖160. 布雷耶，《大教堂前的舉旗遊行隊伍》(*Desfile de banderas frente a la catedral*)，艾米諾·布雷耶(Hermione Brayer)收藏。這幅水彩畫的魅力在於對比手法的豐富多樣，其表現方式是以輕巧的曲線為主，未過度使用重合的透明顏料。

圖161. 馬林，《建築物》(*Edificios*)，芝加哥，藝術中心。畫家縮寫式和不連接的手法非常適於表現現代城市的活力。

圖162. 普倫德加斯特(Maurice Prendergast, 1859–1924)，《聖馬科斯廣場》(*Plaza de San Marcos*)，紐約，大都會博物館。水彩畫還能準確表現景物的形狀與側影。

160

161

162

街道與廣場

街道和廣場是城市風景畫家最喜歡光顧的地方,咖啡館的露臺、散步場所、集市與商場等城市最熱鬧的中心,一直是畫家的豐富繪畫題材。

那麼,有誰從來沒有在大街上看見畫家畫畫?這種場面實在是引人注目,走近畫家身旁並「窺視」一番是常有之事。

而畫家確實應當有承受人們好奇圍觀的氣度,但是,還是以不選擇最熱鬧的市中心為宜。有些是您剛剛經過的街道和廣場,無疑值得一畫,為什麼不支起畫架一顯身手呢?問題只是選好時間和地點而已。

圖163. 阿爾西納 (Ramon Martí i Alsina, 1826–1894),《祝賀維爾降生》(El Born Vell),巴塞隆納,現代藝術博物館。這是十九世紀畫作中最常見的城市大眾化、寫實圖景。但走直到今天,市場仍然是各種不同繪畫題材之一。

圖164. 梵谷,《咖啡館露臺夜景》(Night Café),阿姆斯特丹,國立美術館庫拉—穆拉(Kröller-Müller)作品陳列室。這是歷代最傑出的城市風景畫之一,最吸引人之處首推無拘無束的輕快感覺(這歸功於藝術家對場景的選擇)。梵谷必定經常出入這種咖啡館,以致畫出如此佳作。

163

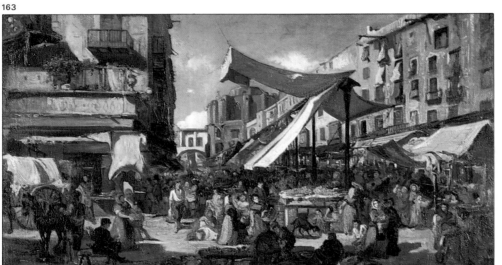

164

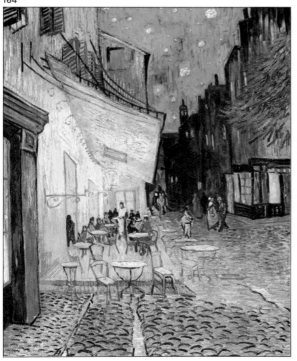

165

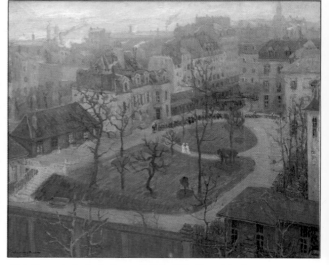

圖165. 皮德拉塞拉 (Marià Pidelaserra, 1877–1946),《某醫院花園俯瞰圖》(El jardín de un hospital a vuelo de pájaro),巴塞隆納,現代藝術博物館。這幅俯瞰圖景說明,要創作有藝術價值的作品,並不一定要選擇引人注目的或壯觀的繪畫主題。

用水彩畫技法描繪街景

圖166. 普拉拿從一開始就為此畫定下了明暗色彩對比的主調，即畫面中心的黃褐色明亮區與主題左側泥土赭色陰影區之間的對比。

普拉拿用水彩畫技法創作了一幅表現某一市中心大街的圖景（他站在另一屋頂平臺上創作）。 普拉拿起初用筆尖，並以非常稀薄的褐色水彩顏料勾勒主題的基本輪廓，接著用深赭色顏料塗抹建築物左側的大塊陰影畫面，並為此畫稿的強烈明暗對比特徵定下了基調（圖166）。 普拉拿現在開始仔細觀察所描繪的主題，並研究諸多明暗對照細部畫面，如

建築物橫面牆壁及遮陽蓬與蓬下的明暗對比，建築物旁邊一排樹之間的明暗對比。畫家接著用灰褐色快速完成上述畫面的著色工作（圖167）。

最後的工作是細部描寫，如書報亭、地下鐵站階梯、遮陽蓬等，以及用行人和汽車分別表現人行道和行車道上的熱鬧情景。此畫展現了實物的活力和明度（圖168）。

166

167

168

圖167. 陽臺遮陽蓬下和樹陰處的陰影必須達到準確，所用顏色近似於上述陰影區的赭色，與和諧的暖底色非常協調。

圖168. 畫家完成所有明暗對比的畫面後，特別對人行道上的書報亭及路邊欄杆作細部描寫，以及對行人和汽車的形象加以描繪。至此，水彩畫創作宣告完成。

市郊景色

我們經常會在城市的進口或出口處的某些地方突然碰上以前從未引起我們注意的意外場景,這些地方包括市郊、住宅區邊緣、曠野處、倉庫旁或工廠附近,這是樣板城市風景畫不太涉獵的場所,然而,有時候卻有極大的繪畫潛在價值。以工廠為例,如果我們在工廠旁稍事停留,凝視一下它的複雜建築風格、金屬般的顏色、光澤及豐富的外形,我們會很容易找到把這些工廠描繪在畫紙上的恰當理由。這就是人們發明的銀筆畫風景,用多種形式將實景形象組合在一起。市郊分散而參差不齊的建築風格、高大

的煙囪、火車庫、工業庫房,都是值得描繪的題材。許多畫家根據這些看似簡樸的主題創作了真正的藝術作品。

圖169. 托雷斯(Joaquín Torres García),《正在港口卸貨的貨船》(Barco descargando en el puerto),巴塞隆納,現代藝術博物館。這幅畫用樸實的手法描繪城市某一工業區夕陽下的灰色基調,所有機械裝置是畫面中的構圖主角。

169

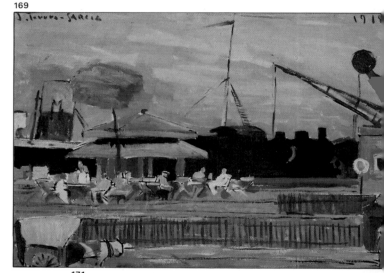

圖170. 皮德拉塞拉,《城市雪景》(Nieve en la ciudad),巴塞隆納,現代藝術博物館。圖中所有物象的外形均簡化為最基本的幾何圖形,目的是強調當時的寒冷、靜止氛圍。

170

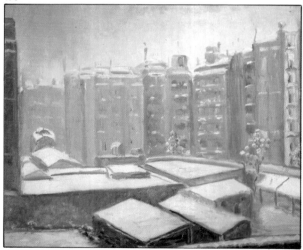

171

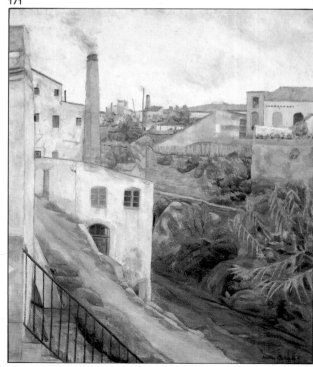

圖171. 梅卡德(Jaume Mercadé, 1887–1967),《巴列斯市郊》(Suburbios de Valls),巴塞隆納,現代藝術博物館。像這幅畫的景色可以在所有城市的邊緣地帶找到,畫家把建築風格與大自然混融在一起,以獲得最多樣化的繪畫形式。

用水彩畫技法描繪市郊景色

巴斯塔選擇了市郊的一個場景：到處是
屋頂參差不齊的白色低矮民宅。畫家先
用軟筆芯鉛筆在一張大水彩畫紙（中顆
粒）勾勒主題的大致輪廓。

畫家開始用赭色與紅色混合的水彩顏料
塗抹地面和屋頂，但牆壁留作白色（圖
172）。

巴斯塔用綠色來調配赭色層，並用很灰
的綠色塗繪屋頂落在牆壁上的陰影。這
樣，白牆上就出現很淺的黃色透明顏料
（圖173）。

畫家在上述綠色層上又塗上洋紅，使整
幅畫變為和諧的紅色基調，其效果是非
常別緻的色彩亮度（圖174）。

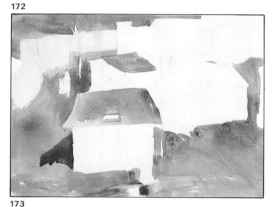

172

圖172. 巴斯塔首
先用泛紅的赭色水
彩顏料塗抹地面與
屋頂。

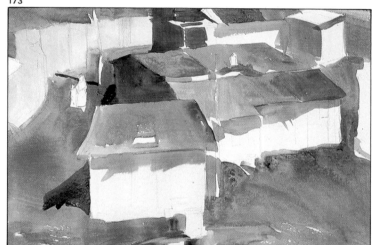

173

圖173. 畫家在第一色
層上塗綠色調顏料，兩
個色層重合後便形成了
濁色系，然後重複使用
補色，即用紅色突出屋
頂。

圖174. 巴斯塔使這幅
水彩畫的基本色調為棕
紅色，與白色牆壁形成
鮮明對比，即增強色彩
明度。畫家選用鮮艷色
彩點飾畫面（如晾曬的
衣服取紅底色），以便使
整個色調生機勃勃並使
構圖中的色彩有某種顫
動感。

174

城市風景畫佳作畫廊

城市風景畫是美術史上最古老的畫種之一，它最早可追溯至古羅馬時期的壁畫裝飾圖中。在十五世紀的義大利北部，掀起了文藝復興運動。當時的著名畫家有羅倫傑提(Lorenzetti)兄弟和喬托(Giotto, 1266–1337)，他們的繪畫風格均受中世紀畫風影響。近代，寫實的城市圖景直到十七世紀才出現。十八世紀的少數威尼斯畫家（為「專畫城鎮風景的畫家」），用大幅威尼斯市圖景把城市風景畫這類畫種普及到了整個歐洲。

隨著印象主義的誕生，城市風景畫終於成為藝術家們青睞的畫法之一，但是，印象派畫家已不認為城市必定是美麗而值得一畫的題材，他們從每天的周遭環境尋找創作題材。

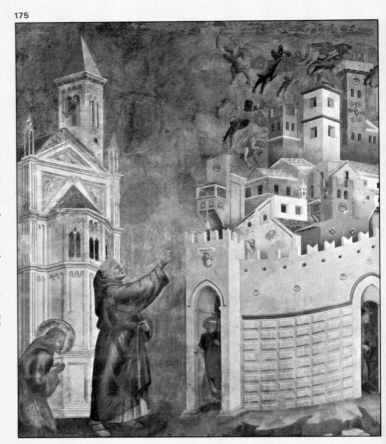

175

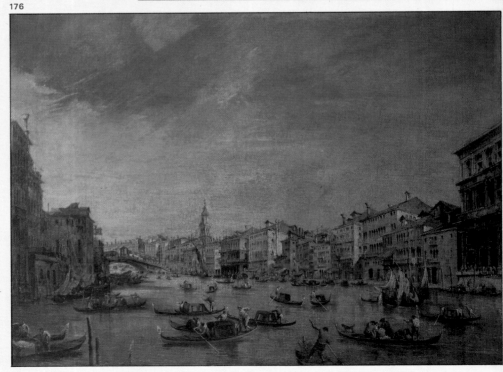

176

圖175. 喬托，《驅逐阿雷佐魔鬼》(*La expulsión de los diablos de Arezzo*)，阿西斯(Asís)，聖佛朗西斯科大教堂 (Iglesia Superior de San Francisco)。這幅畫雖然還稱不上是具有現代意義的城市風景畫，但是喬托筆下的城市景色實屬這一畫種早期的主要作品。

圖176. 瓜第(Francesco Guardi, 1712–1793)，《大運河圖景》(*Vista del Gran Canal*)，米蘭，布雷拉畫廊 (Pinacoteca de Brera)。「專畫城鎮風景的畫家」或風景畫家，對城市風景畫的發展頗有貢獻。這些畫家創作的威尼斯圖景已被列入此畫種名作之林。

177

圖177. 莫內,《莫尼耶街上的鋪路工》(Los empedradores de la calle Mosnier)。倫敦,巴特勒(R. A. Butler)收藏。莫內筆下的城市景色多以日常事件為主,並以此全力展示其重色彩和表現力的能力。莫內與其他印象派畫家一樣,喜歡在城市最熱鬧的地區尋覓繪畫題材。

圖178. 卡耶博特(Gustave Caillebotte, 1848–1893),《歐洲大橋》(El puente de Europa),日內瓦,珀蒂宮藝術博物館(Museo del Petit Palais)。部分印象派畫家在城市風景畫的構圖方法中採用了攝影取景法,此畫就是其中一例,有明顯瞬間拍照的感覺。

178

179

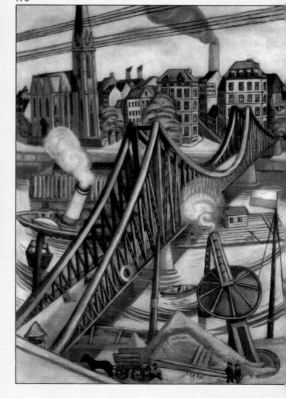

圖179. 貝克曼(Max Beckman, 1884–1950),《橋》(The Bridge),杜塞爾多夫,北萊因河—西發里亞藝術品收藏室。當代城市風景畫涉獵當代工業城市的各種面貌,這幅作品用類似於逼真的「天真畫派」技法,細致描繪了繁忙中的城市景色。現代畫家貝克曼運用這種「單純」新技法坦誠真實地表現了他周圍的客觀世界。

杜蘭用油畫技法創作城市風景畫

女畫家杜蘭在她的畫室接見了我們，這是一間寧靜、明亮、少見的工作室。杜蘭已把畫布準備就緒，她按照自己的習慣用調色刀在畫布上塗抹了灰色層，乾透的色層外觀相當有質感。她向我們解釋說，她利用每段畫稿完成時剩下的顏料配製混合顏料並塗在畫布的空白處，這樣，就可得到有質感的中間底色。她將要描繪的是一條流經某城市的河流景色，她利用實地拍攝的照片來創作。

杜蘭用調色刀著色時，毫不猶豫地在畫布上塗紅色、玫瑰色和白色。她幾乎未畫構圖線條，但是這幅作品的最顯著特點之一，就是融合在形式中的素描與著色方式。杜蘭的畫法可以說是邊素描邊塗色、邊塗色邊素描：修改素描的同時修正塗色。我們暫時看到的僅僅是朦朧的色彩（圖181）。

杜蘭採一氣呵成：用調色刀、畫筆塗色，擦拭色層並重新著色，用細畫筆蘸顏料重塗，使顏色有細微的差別……這是一種非常緊張的活動，幾乎像玩魔術一般精確展示出建築物的外形。將教堂塔頂、岸邊側影等處潤色之後，創作即告完成（圖185）。

圖180.　杜蘭根據她實地自拍的照片創作城市風景畫，但這絲毫不會降低她畫作的價值。

圖181.　女畫家繪畫時是先用灰色塗抹畫布，這一色層尚未最後確定，僅僅標誌著總的和諧色彩。

圖182.　構圖與畫稿的主色調已清晰可見。

圖183.　杜蘭只用一把調色刀和三支畫筆。調色板布滿了厚的乾色層顏料。

圖184. 杜蘭寬塗顏色後再把色層調配出細微差別,並畫出整個輪廓,其結果是,用綜合明亮的色彩表現了水面的倒影、建築物的陰影及天空的色彩特徵。

圖185. 此畫作的突出特點是豐富的色彩,它不僅是一幅自然風景畫,更是一幅出色的城市風景畫,在某種程度上會使人聯想到表現畫派風格。正是這種風格使杜蘭的筆觸發揮了極為重要的作用,使色彩得以強化,並保留了精確的素描圖景。

184

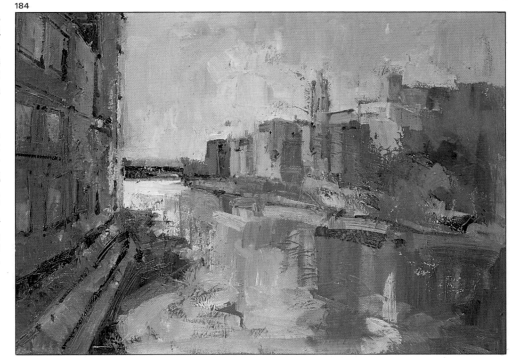

185

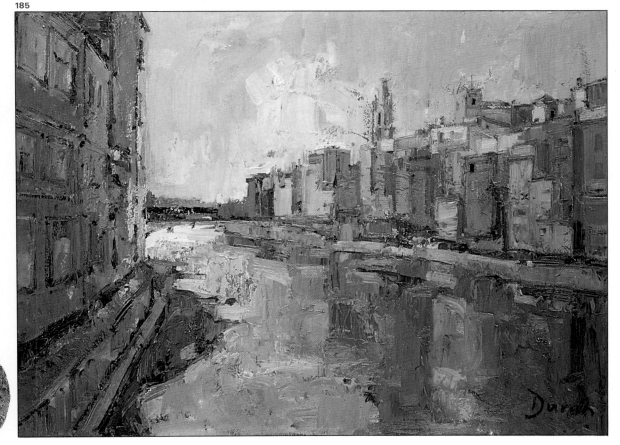

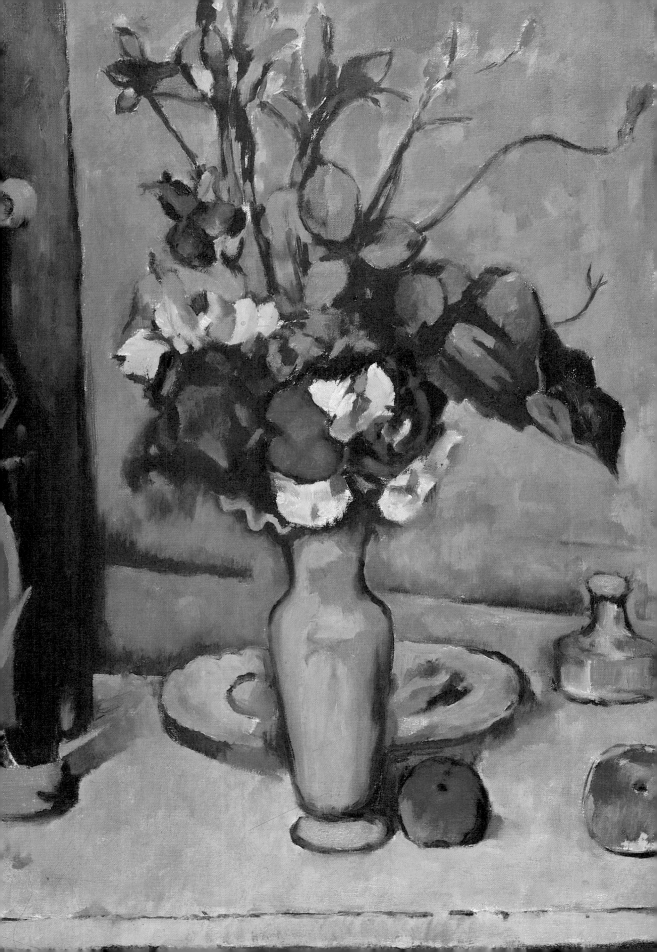

塞尚晚年寫給他朋友加斯克 (Gasquet) 的信中曾這樣說道:「您瞧,直到今天我尚無法實現的東西,即我認為絕不可能在人體畫、肖像畫方面有所收穫,現在或許我已能在靜物畫領域有所成就。」事實上,塞尚的靜物畫是絕妙之作,可與「壯麗」主題美術史上的其他傑出畫作媲美。

塞尚知道,作品的質並不在於所選的主題,即使是一些普通的物象組合起來,也可能產生偉大的藝術品。

靜物畫是與其他主題畫同樣重要的畫種,對初學者也最合適:選定物象、擺好位置,想畫多久就畫多久,畫家還不受氣候變化影響……這些優點對學畫者十分有利。

靜物畫是習畫的理想主題,本章主要介紹相關的構圖方法、色彩和諧以及表現方式。

靜物畫:
學習繪畫的主題

構圖的潛在價值

187

187A

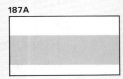

188A

188

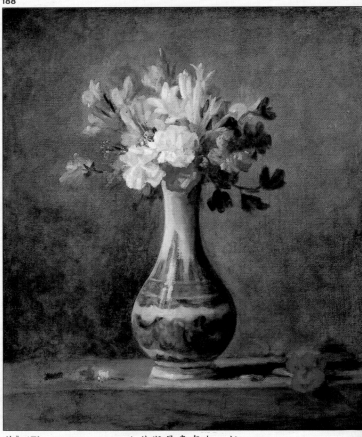

請先回想一下前文論述的有關風景畫、海景畫、城市風景畫的構圖方法。在上述主題畫中，畫家必須「在大自然中尋覓構圖，或者至少使自然景色適應自己的構圖要求並將之有條理地搬上畫布。」 而靜物畫的構圖問題則完完全全由藝術家定奪。

比如說，如果我們希望以一個三角形(桌子的一個角便是這種三角形)為基礎構圖，只要把物象放在這個角內，我們就得到了所希望的構圖秩序。另一個靜物畫構圖方法的傳統範例：沿對角線按體積從小到大擺放水果、杯子、瓶子、盤子等，這種令人信服的組合方式適於此類的構圖。

圖186. （前頁）塞尚，《藍色大花瓶》(The Blue Vase)，由帕拉蒙複製(局部畫面)，巴塞隆納，私人收藏。

圖187. 莊‧哈門(Juan van der Hamen, 1596–1631)，《靜物畫》(Bodegón)，馬德里，普拉多美術館。這是巴洛克時期西班牙靜物畫中常用的「中楣式」構圖風格；物象描寫清晰，輪廓及色彩對比，但是對畫家的技法要求很高，即避免畫面單調或重複。

圖188. 尚‧夏丹(Jean-Baptiste Siméon Chardin, 1699–1779)，《藍色大花瓶中的鮮花》(Flores en un Jarrón Azul)，愛丁堡，蘇格蘭國家畫廊。夏丹是歷代傑出靜物畫大師之一。這幅畫構圖簡潔：大花瓶居畫布中心部位，花瓶右邊桌面上的康乃馨彌補了畫面的不對稱性。

189

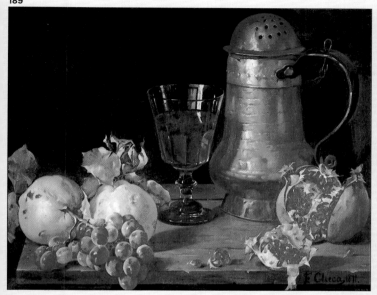

190

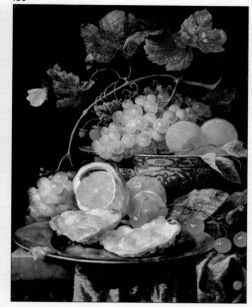

191

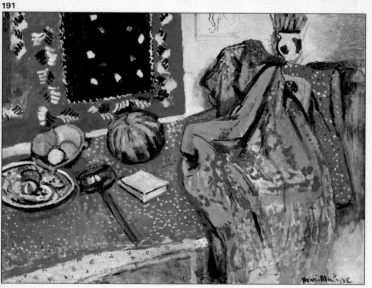

189A

191A

190A

靜物畫大師常用的對角線，依次由小到大排列。

圖189. 契卡 (Felipe Checa)，《靜物畫》(Naturaleza Muerta)，巴塞隆納，現代藝術博物館。畫家為構圖精心挑選繪畫對象，並按許多

圖190. 凡·松 (Joris van Son)，《靜物水果》(Bodegón)，馬德里，普拉多美術館。巴洛克時期荷蘭靜物畫強調物象豐富，這幅畫不僅描繪的水果種類繁多，而且表現形式多樣。

圖191和191A. 馬諦斯，《有地毯裝飾的靜物畫》(Bodegón con alfombra)，格勒諾勃，繪畫與雕塑博物館。從印象主義起，許多畫家以俯瞰式構圖法創作靜物畫，所以，桌上的物品好像懸空在畫布之上。

對所有畫家來說，做此種排列組合是基礎練習，從最簡單的圖形開始，一步步向複雜、豐富的構圖發展，但必須牢記構圖最佳的基本原則——在多樣化中尋求統一性。

長期以來，許多傑出畫家對靜物畫構圖的潛在價值做過各種各樣的試驗。其中有的畫家，比如荷蘭畫家卡夫(Kalf)或黑達 (Heda)，其構圖方法已達到極高的技術水準：擺放水果、雕花器皿、各種托盤時是按曲線、巴洛克式的構圖方式，有時還以螺旋形來組合各種物品。嚴肅的西班牙靜物畫家，如科坦(Cotán)或梅倫德斯 (Meléndez)，採用了與上述畫家截然不同的構圖方式：把各種物品按水平方向一字形簡單排列。總之，以上各種構圖方法都正確有效。

靜物畫的和諧色彩

我們從上文已經看到，靜物畫為藝術家提供了極大的構圖空間，這一自由也影響到色彩和諧的問題。正如畫家可自己選擇物象的外形和體積一樣，也可自己決定這些物象的色彩。唯一應斟酌的是水果的色調潛質：如桔子的暖色調，桃子柔軟表面的細微色彩差別，綠色水果多種多樣的綠色，葡萄的金黃色調，黑色無花果……總之，水果清單會很長很

圖192至194. 這裡展示的是暖、冷、濁三種色系的調配，對創作靜物畫的畫家來說，它們包含著許多富有表現力的潛在價值。

圖195. 塞尚，《靜物蘋果與點心》(*Naturaleza muerta con manzanas y bizcochos*)，巴黎，桔園藝術博物館 (Museo de l'Orangerie)。這幅畫的暖色系是為了加強最明顯的紅色和橙色。與這兩種基本色相伴的有桌子的中間色，以及與之形成對比的牆壁和盤子的冷色。整幅畫的色彩既均勻又完美。

圖196. 科斯特(Anne Vallayer-Coster),《白湯盆》(*La sopera blanca*), 私人收藏。這幅靜物畫的和諧冷色系是以白色和與之形成對比的黑、藍色為基礎, 而麵包塊的暖色正好與主色形成對比。

圖197. 杜蘭坎普斯(Rafael Durancamps, 1891–1979),《用煙斗點綴的靜物畫》(*Naturaleza muerta con pipa*), 巴塞隆納, 現代藝術博物館。這是一幅和諧的濁色系(偏暖)靜物畫, 畫家還配置了一些有顫動感的色彩(如書籍的藍色和黃色, 蘋果和酒瓶的紅色), 目的在於突出整個畫面的棕色調。

196

197

長, 而這又僅僅是水果的顏色。此外, 如果我們再加上瓶子、花瓶、杯子、器皿等一系列能擺上桌的物品的色彩, 那就可得出如下結論：畫家甚至在開始創作其靜物畫之前, 就已營造出和諧的色彩。

塞尚就為我們提供了一個這樣的例子, 即事先考慮決定了靜物畫的和諧色彩。在他創作的靜物畫中, 各種繪畫的單位形象都是按其顏色, 精心挑選出來的。塞尚按暖色系創作的這類畫稿, 經常描繪的主題是在木製桌子上排放的泛紅色、赭色、棕色成熟的水果, 簡言之, 就是暖色。

但是, 並不是所選物品的顏色決定一切, 光線也很重要, 應當考慮用三種光線：正面光線(可減少實物的陰影)、側面光(突出陰影)、天窗光(以45度角射向實物)。其中以天窗光最為理想, 因為可使陰影分布得均勻和諧。

靜物畫的多種表現方式

請設想一幅準備就緒的靜物畫：所有繪畫對象已安排得非常和諧，構圖也頗具吸引力。還請設想一下整個畫面的色調也很漂亮。現在該是為此圖塗色的時候了，不過著色並不等於將之複製一番。如果畫家已精心地用正確構圖方式表現主題，已逼真地使各繪畫對象的色彩達到和諧，這是因為畫家自身擁有的最堅定的美學概念，而這一概念必定在畫作中占主導地位。為實現其主導地位，畫家必須根據自己的感情將之表現出來。我們假設某位畫家選定了透明玻璃花瓶為繪畫主題，表現此主題就應該突出這一透明性，即把花瓶的其他任何特性壓下。表現還意味著，簡化或者甚至刪掉靜物畫中常見的毛料或桌布的某些皺褶。總之，表現還會誇張水果的圓形(以突出其外形)， 或者強化某一器皿的顏色（以便與鄰近物品的顏色形成對比）。 然而，表現並沒有一定的準則可循，每位畫家都會有自己的表現方式，他們憑直覺動手作畫。畢卡索 (Picasso) 曾這樣評論說：「我在作畫之前就對將要描繪的東西有了概念，但卻是一個非

圖198和199. 卡薩爾斯 (Amadeu Casals)，《用雨傘點綴的靜物畫》(Naturaleza muerta con paraguas)，巴塞隆納，私人收藏。畫家在創作這幅水彩畫的過程中，不斷根據色彩與力度的輕重逐步修改各繪畫對象的形狀、顏色和位置。主題僅僅是畫家施展其表現能力的過渡代用品。

198

199

200

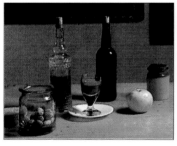

圖200和201. 帕拉蒙，《靜物畫》(Naturaleza muerta)，巴塞隆納，私人收藏。寫實畫派的表現手法較為含蓄。畫家在這幅畫中改變了過去按物象體積大小排放的習慣，其中有的物品外形也相當多樣化，以便更清晰地表現整個畫面形式。

201

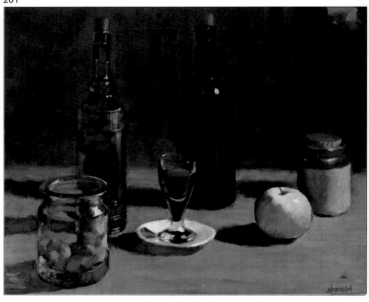

常模糊的概念。」這就是說，這位傑出的馬拉加畫家希望在任何時候都保留住自己的表現能力，不願意讓過分忠於主題的理念，束縛住自己的創造能力。

藝術家在表現靜物畫時，必定會常常產生自由創作的念頭。本節選編的插圖展示了各種不同風格的表現手法，其中幾幅具有寫實傾向，但這並非意味著畫家是在原原本本複製實物，而是說明其表現手法比較謹慎。如果把實物照片與繪畫的結果相比較，您定會發現，畫家對

繪畫主題單位形象的修改或刪減，都是為了達到其藝術目標。

圖202和203. 萊奇 (Dolors Raich, 1952–)，《用蘇打水瓶點綴的靜物畫》(*Naturaleza muerta con sifón*)，巴塞隆納，私人收藏。此畫對主題的表現手法顯而易見，一切以畫家對靜物畫非常有個性的想像力為依歸。

202

203

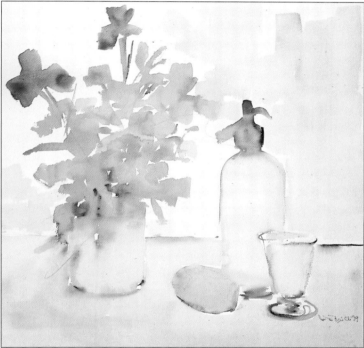

204

205

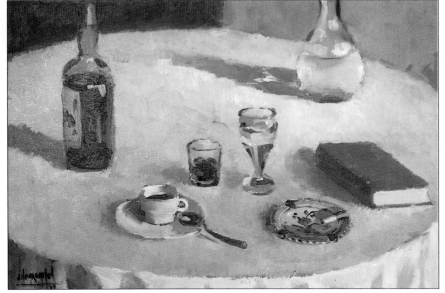

圖204和205. 帕拉蒙，《靜物畫》(*Naturaleza muerta*)，巴塞隆納，私人收藏。畫家在構圖、取景的同時已開始表現所選的主題。帕拉蒙在這幅畫中採用了俯瞰視角來描繪桌面之景物。

用油畫技法創作靜物畫

靜物畫的獨特之處在於，自誕生之日起就與油畫技法結下了不解之緣。許多畫家都在盡力使自己描繪真實物象的技能達到嫻熟程度。油畫技法可以把傳統畫家常用作主題的布料、絲綢、錦緞等織物之質地、光澤、厚薄品質的仿造程度達到極致。

有些畫家勇氣十足地去描繪上述織物，其畫作的清晰和纖細程度令人驚嘆不已。

隨著印象主義的出現，一切都發生了變化。畫布上的畫筆痕跡、色塊、厚塗方法等，對印象派畫家來說已不重要，他們利用這些物質特性，以油畫技法強化作品的活力和表現力。

畫家的不斷努力終於使油畫技法成為創作靜物畫的理想工具：在整個分段創作過程中可以多次修改、潤飾畫面，直到獲得理想效果為止。

圖206. 比特 (Osias Beet, 1580–1624)，《食品靜物畫》(Bodegón)，馬德里，普拉多美術館。油畫顏料的精確程度可以完美實現畫家的願望，比特通過此畫希望證實的正是他表現各物象特徵的出色嫻熟技能。

圖207. 梵谷，《用夾竹桃和書籍點綴的花瓶》(Florero con adelfas y libros)，紐約，大都會博物館。梵谷油畫技法上有獨到之處：如厚塗顏料、單一強勁色彩的重疊、畫筆痕跡等等，這種方法可以突出各物象的有形體性並增強其感受力。

圖208. 馬諦斯，《用桔子點綴的靜物畫》(Naturaleza muerta con naranjas)，巴黎羅浮宮。馬諦斯在這幅油畫中運用了極為流暢的疊色手法，這種有點類似水彩畫的技法，使此畫獲得了出色的效果。

206

207

208

用水彩畫技法創作靜物畫

許多著名的靜物畫畫家都曾用水彩畫技法創作過重要畫作，塞尚就是其中一員，他常用這一技法畫彩色速寫和草圖，有時還將這些草圖加工成創作畫稿。實際上，水彩畫技法有利於試畫主題，無論是構圖還是調和色彩均如此。正式作畫前，試用水彩畫的各種不同潛在價值，是十分可取的方法。畫家先使用水彩畫技法，可對主題做必要的變更，或者可以決定最終的和諧色彩。然而，正如本節選編的複製圖片所示，水彩畫技法本身也可以創作出真正有價值、有吸引力的畫作。

209

圖209. 雷德 (Charles Reid, 1942–)，《巴卡拉式鳶尾草》(*Baccaro Iris*)，私人收藏〔圖片由沃森—蓋普蒂爾 (Watson-Guptill) 提供〕。這是一幅用點彩法創作的靜物畫，所有的繪畫對象幾乎均未呈現出色彩的細微差別，一切都以水彩顏料的純正、透明色調為基礎。

210

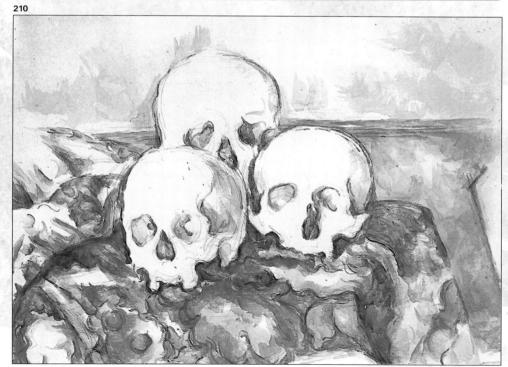

圖210. 塞尚，《三個顱骨》(*Los tres cráneos*)，芝加哥，藝術中心。塞尚常以幾乎單色描繪物景，但是他創作的水彩靜物畫的色彩卻令人驚嘆，既纖細又透明（由許多色層重合而成）。

鮮花與水果

鮮花與水果無疑是靜物畫畫家描繪得最多的兩個藝術單位形象，它們倍受青睞的原因就在於其色彩屬性及其取之不盡的構圖潛在價值。

選擇鮮花與水果是輕而易舉之事：我們在田園裡和市場上都可找到。假花也可用作靜物畫主題，但必須質地上乘。鮮花和水果的保鮮時間有限，特別是鮮花會很快凋謝。對此，有效的彌補辦法是，可在花的枝幹上纏上細金屬絲，使其保持挺直。

211

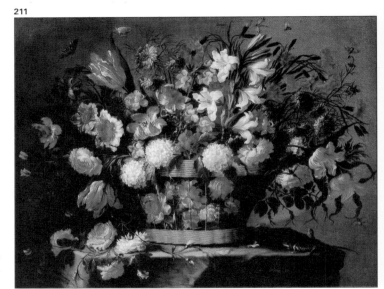

圖211. 阿雷亞諾(Juan de Arellano, 1614–76)，《盆花》(*Florero*)，馬德里，普拉多美術館。鮮花這一主題因其鮮艷的色彩博得了許多畫家的好感。

圖212. 法蘭斯·史奈德 (Frans Snyders, 1579–1657)，《賣水果的女人》(*La frutera*)，馬德里，普拉多美術館。在這幅畫中，鮮花與水果是華麗構圖中的主角。

212

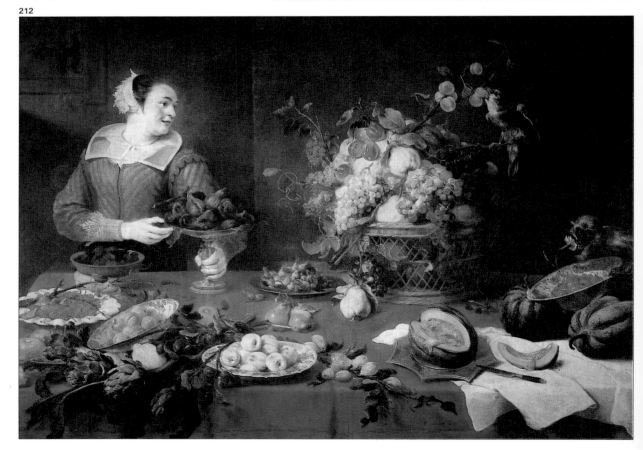

用水彩畫技法描繪鮮花與水果

213

普拉拿創作這幅靜物畫時，先用群青與洋紅混合的稀薄水彩顏料勾勒構圖框架。他塗底色時是用平筆蘸桔黃顏料以粗獷筆觸方式塗抹。普拉拿在構築花的枝幹時，快速用畫筆分別蘸上橙色、綠色、赭色和藍色連續在枝幹上著色，並使這些顏色直接在畫紙上交融，這樣的著色效果極為豐富，既有顏色上的細微差別，又有描寫手段方面的變化（圖213）。普拉拿以濁色系的黃顏色塗抹花瓶、茶壺、杯子，瓶子仍保持透明狀（對底色而言）。和諧的藍紫、黃色彩有賞心悅目之感（圖214）。

水果的黃綠色增加了這幅畫的黃顏色傾向，而在水果的陰影處重新使用藍色，這使整個畫作的色彩強烈而明亮（圖215）。

214

圖213. 普拉拿確定了各繪畫對象的布局後，便用群青與洋紅的混合水彩顏料以流暢的筆法勾勒作品的框架。絕妙的枝幹色彩使橙色、綠色、赭色、藍色形成了有顫動感的統一體。

圖214. 普拉拿用誇張手法描繪畫面的陰影部分，即用藍紫色使之與此畫的主色調——黃色既形成對比，又十分和諧。

圖215. 水果的顏色使構圖輪廓鮮明且增加深度。與此相反，瓶子似乎已融入背景之中，但卻使整個畫面具有既朦朧又清晰的氛圍。

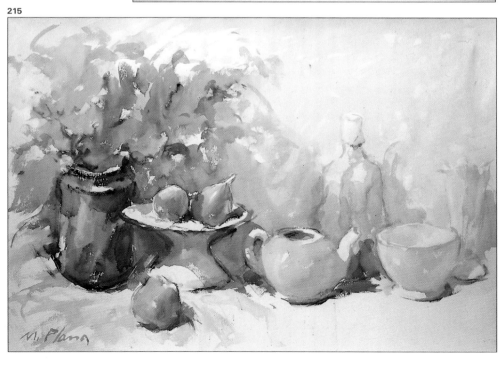
215

玻璃、陶瓷、金屬器皿

在美術史的某些特定時期（比如十七世紀的荷蘭繪畫時期），所有畫家，特別是他們的顧客，特別偏愛突顯權力或財富的主題畫，這種傾向明顯影響到靜物畫創作。於是，畫家選擇最昂貴的物品作繪畫對象，其中就有帶凸紋的銀製托盤和高腳杯以及精製玻璃瓶。

把玻璃或水晶、陶瓷、金屬作為靜物畫描繪對象的傳統，至今仍然十分流行，儘管畫家已不像昔日那樣對這些物品蘊含的財富再感興趣。但是，這些物品的形式與色彩仍是所有畫家選之作畫的基本因素，另一個因素是它們的各種不同質地：如粗陶器與細瓷器的質地對比，或玻璃容器與金屬容器的不同質地。

這種形式、色彩和質地的對比，在靜物畫中是常見的情形，因為可使畫家施展其構圖的想像力和運用色彩的藝術才能。此外，上述對比對學習繪畫，練習構圖，發掘畫面物象排列組合的新途徑，都是理想的因素。

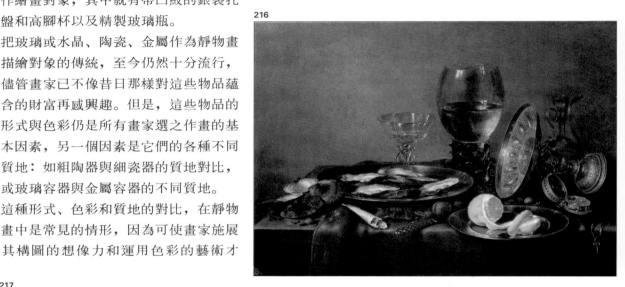

216

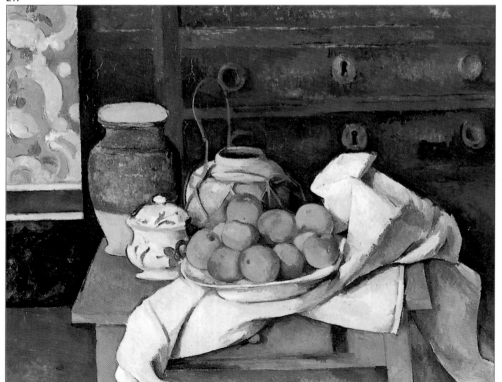

217

圖216. 黑達(1593/4–1680/2)，《靜物畫》(*Bodegón*)，馬德里，普拉多美術館。黑達是他那個時代最傑出的靜物畫家，他酷愛有花飾的金屬物品和豪華餐具，並根據這種餐具創作了不少絕妙的靜物畫。

圖217. 塞尚，《用衣櫃點綴的靜物畫》(*Naturaleza muerta con cómoda*)，慕尼黑，新繪畫陳列館 (Neue Pinakothek, Munich)。塞尚所選主題的粗俗，絲毫不影響他從陶罐等容器中提煉出令人激賞的質地。

用水彩畫技法描繪玻璃器皿

馬丁‧安東 (José Martín Antón) 是加泰隆尼亞水彩畫家協會的教授，該協會是個歷史悠久的重要藝術團體。

他挑選的主題是四個大小、外形、色彩均不相同的瓶子，並在瓶子旁邊放置了一只金屬罐和一個深色瓷茶壺。

馬丁‧安東開始用一般的水彩顏料把畫紙全部塗濕，並使之呈現帶土黃色的暖色調。接著用很淡的顏色快速對各個物品塗色，只有桌布除外，仍保持白色(圖218)。

為水果塗色時所用的顏料包括綠色、黃色和正橙色，同時用畫筆蘸水使上述色彩與畫紙顏色溶匯交融（圖219）。

馬丁‧安東用灰色水彩顏料塗抹水果和瓶子留下的陰影後，用黃色顏料為桌布塗色，桌布上的陰影則著藍色。至此，水彩畫終告完成（圖220）。

218

219

圖218. 畫家開始繪畫之初，用黃色水彩顏料將畫紙全部塗濕，目的是創作一幅暖色系畫作。接著用淺色在濕潤的畫紙上快速塗繪每件物品。

220

圖219. 畫家描繪各物品時特別注意增加其濁色系之生機，即同時使這些物品的色彩既明確又分散，相互協調，保證統一的構圖布局。

圖220. 為解決各物品體積問題，必須以冷暖色系的對比為基礎，同時包括使用濁色系。馬丁‧安東的創作手法既靈活又堅實，使流暢、清新、誘人的畫面交替進行，一氣呵成。

靜物畫佳作畫廊

221

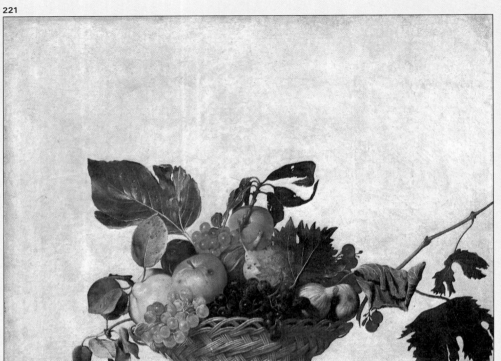

圖221. 卡拉瓦喬(1571 –1610)，《一籃水果》 (Cesto de fruta)，米蘭， 安布羅斯畫廊。這是美 術史上的第一幅靜物 畫，或者至少是第一幅 完全以物象（此處為水 果）為主角的畫作。嫩 枝和果葉的絕妙布局， 使此畫躋身於最優秀的 靜物畫行列。

222

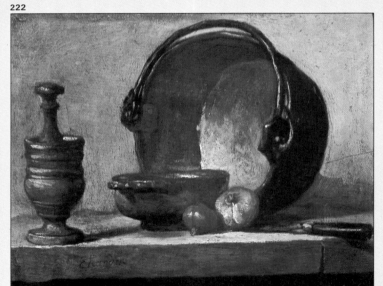

223

圖222. 夏丹，《銅鍋》 (El perol de Cobre)，巴 黎羅浮宮。夏丹是十八 世紀最優秀的靜物畫畫 家，他用豐富繪畫材料 描繪的靜物畫一直散發 著日常生活物品的芳 香。

圖223. 范談・拉突 爾，《靜物大麗花和繡球 花》(Naturaleza muerta con dalias y hortensias)， 俄亥俄，托利多藝術博 物館。拉突爾的靜物畫 充滿了十九世紀的寫實 主義繪畫特徵，但是頗 具藝術生機和色彩活 力，而這正是許多同時 代畫作所缺少的。

224

圖224. 塞尚,《一籃水
果襯托的靜物畫》
(*Naturaleza muerta con
cesta de frutas*),巴黎奧
塞美術館。這幅畫的構
圖和色彩相當複雜,但
塞尚所有的靜物畫對畫
家們都頗有教益。

圖225. 馬諦斯,《椅子
與桃子》(*Silla con
melocotones*),私人收
藏。這幅靜物畫的構圖
方式極其簡單,但是色
調頗具表現力。這就說
明靜物畫並不一定需要
精雕細琢的構圖。

225

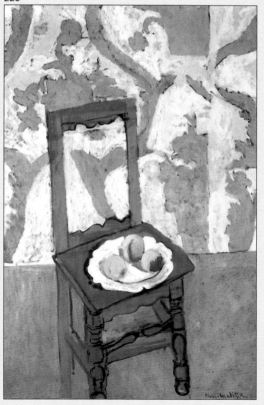

描繪日常生活用品是美術史各個階段的
主題之一,但是作為現代意義上的靜物
畫,則出現在文藝復興時期。早期創作
靜物畫的著名畫家之一要算卡拉瓦喬
(Caravaggio),據說是他創作了美術史第
一幅靜物畫 (圖221)。

自文藝復興起,靜物畫就普及至所有歐
洲國家,法國則出現了幾位最傑出的播種
人。十七世紀的活躍畫家夏丹就是其中一
員。夏丹創作的靜物畫的色彩為柔潤暖
色調且有質感,但主題卻絲毫沒有浮華痕
跡。十八世紀的畫家諸如塞尚或范談·
拉突爾(Fantin Latour, 1836–1904),分別
創作了出色的印象派風格與寫實主義風
格的靜物畫。

到了本世紀,又有一批畫家非常勤奮地
創作靜物畫,馬諦斯就是這樣一位藝術
家。

帕拉蒙創作的靜物畫

226

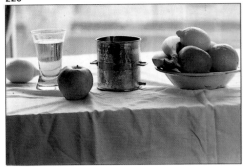

227

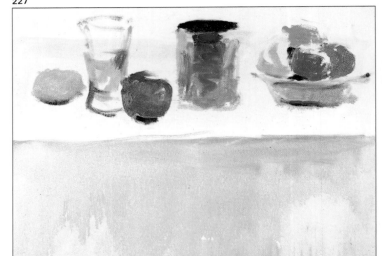

228

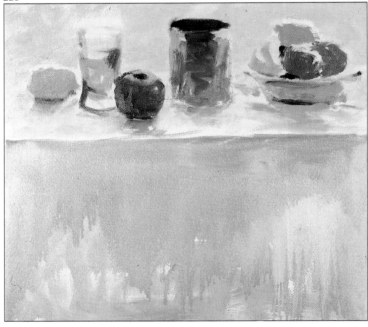

帕拉蒙選擇了以下物品構造其繪畫主題（從左至右）：一個檸檬、一杯啤酒、一個蘋果、一只銅器皿和一盤水果。光線取逆光，加用反射擋板以降低陰影的強度。帕拉蒙評介說，各物品必須如此排放，以此清楚「說明」它們確實一眼就能被人們認出。構圖以中楣式圖形為主，這是蘇魯巴蘭 (Zurbarán) 的某些靜物畫的典型風格，但仍有明顯差別，比如，各物品所在的平面僅有細微的差別，桌子的下半部佔據了絕大部分畫面。

畫架旁，排放著一盒油畫顏料、一個裝松節油的金屬容器、幾支馬尾毛畫筆、幾塊擦布和舊報紙（供擦拭畫筆所用）、一盒炭筆。

繪畫之初，帕拉蒙試畫構圖，先用炭筆快速勾勒草圖,他這種構圖法有點特殊：所有物品僅占居畫布面積的三分之一，餘下的部分以正面形式表現桌布下垂的畫面。

畫家計畫採用偏暖的濁色調，最初的筆畫是確定各物品的外形，同時展現它們的濁色調傾向（圖227）。現在畫家開始盡力按整個畫面視覺突出各物品的形象，不讓任何一個單位形象「脫離」和諧畫面。以銅製容器為例，它集合許多不同顏色如土黃色、赭色、暗泥土色於一身，其他物品也選取了這些顏色（圖228）。

現在該是為桌布塗色的時候了，為此，畫家利用了變化多樣的灰色。桌布的體積也便於突顯整個主題，同時下垂部分的深色正好與桌面部分的淺色形成反差（圖229）。帕拉蒙放下畫筆，凝視並研究以上的畫作,但他並未決定就此完稿,

圖226. 所有物品的布局，必須使每件物品一眼就能被人們認出。

圖227. 帕拉蒙選用的色調是偏暖的混濁色，其中以土黃色、黃色以及偏灰赭色為主。

而是決定留至下一次完成。較長時間作畫後，重要的是要善於收起畫筆，以便第二天回到畫布前以新眼光審視畫面；否則，會陷入過分雕琢、不太自然的境地。

畫家下一次繼續繪畫時，立即看出了前一次畫稿所需的東西：表現背景色的象牙色調的色面（強暖色調）。現在可以肯定，畫稿已全部完成（圖230）。

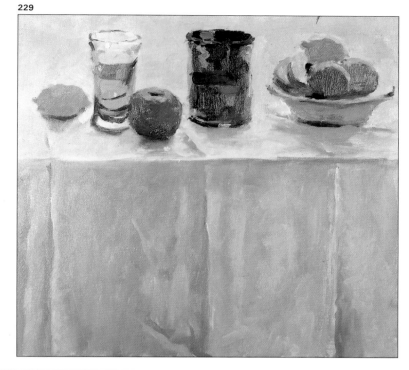

229

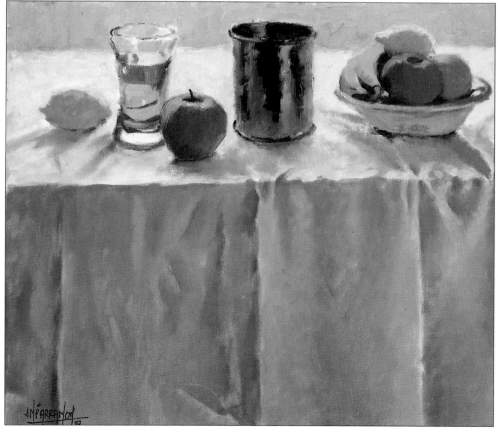

230

圖228. 各物品開始凸顯其形象和體積。畫家十分注意使各物品的顏色符合統一的和諧色彩。細部畫面已經顯現，外形也已確定。

圖229. 藝術家的注意中心已轉移至桌布，帕拉蒙利用變化多樣的灰色快速塗抹，但又忠於皺褶產生的複雜陰影特徵。

圖230. 帕拉蒙讓畫作「休息」了一天，這樣非常有利於不過分迷戀於已完成的畫作，有利於以新眼光再加審視。最後，畫家決定在背景上添加黃色的色面。

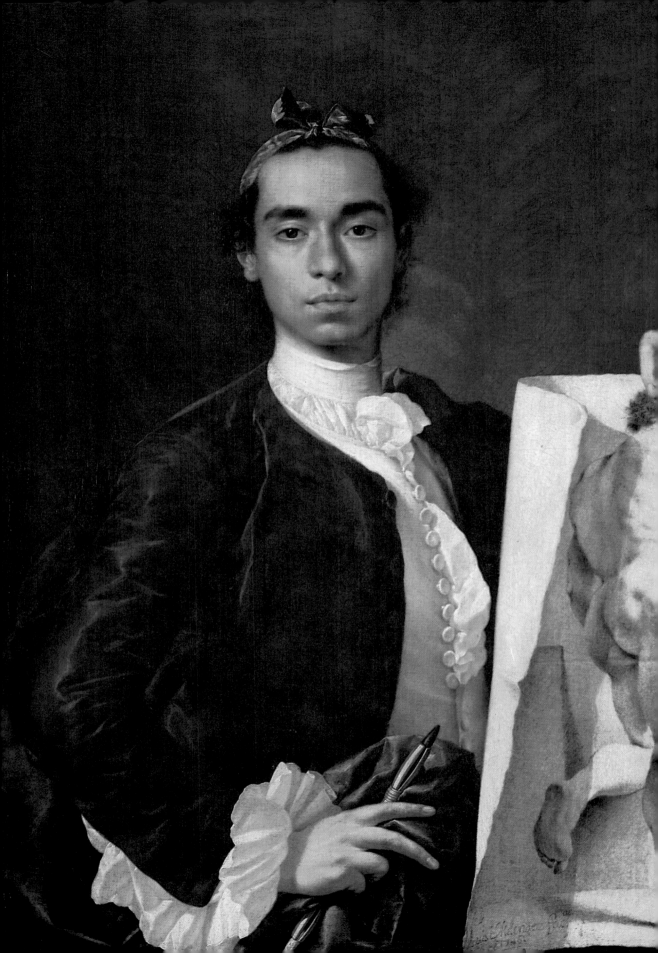

人體畫歷來被認為是最重要的畫種,其中的道理不言而喻。對許多畫家和業餘繪畫愛好者來說,他們可以創作出趕上或超過人體畫卓越藝術水準的風景畫或靜物畫。

但是,多種因素要求描繪人體畫,即使人體畫不是最顯著的畫種,也是藝術訓練要求最嚴格的畫種之一。

首先,畫人體畫必須具備解剖學知識,因為人體是一個複雜的系統,畫家必須掌握其體積和組織結構。其次,特別是人物肖像畫,尤其要求相像,而人物的姿態和個人的表情又特別豐富。

所以,人體畫是個讓人雄心勃勃的主題。本章的內容僅僅是對這個有難度的主題的大致介紹,但是卻包含著不少重要見解,對決心面對這一主題的人來說,將是必不可少的知識。

我相信,您閱讀下去必有收穫。

人體畫:
雄心勃勃的主題

構圖的潛在價值

人體畫或肖像畫的構圖比其他任何畫種
要簡單得多，之所以這樣說，是因為它
是單一的繪畫形象，即一個繪畫對象。
所以，最重要的是選定簡單的圖形，使
畫家能夠把所描繪的人物嵌入圖形即
可。為此，畫家必須先直觀地表現繪畫
模特兒的「大致」體形，不作細部描寫，
也就是根據人物體形找到所需的圖形。
在大致圖形中還可插入人物的服飾及其

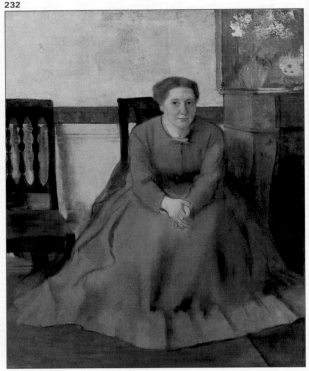

232

圖231. （前頁）梅倫
德斯，《自畫像》
(Autorretrato)，巴黎羅浮
宮。

232A

圖232和232A. 竇加，
《維多利亞·杜伯格
像》(Victoria Dubourg)，
俄亥俄，托利多藝術博
物館。畫家利用女模特
兒長裙的寬度使此畫的
構圖呈三角形。

233A

圖233和233A. 梵谷，
《加謝博士畫像》
(Retrato del Dr. Gachet)，
巴黎奧塞美術館。畫家
創作的這幅畫像的圖形
為對角線形，為強化這
一點，桌子也相應按對
角線擺放。

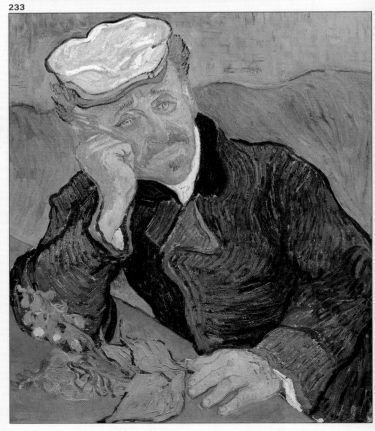

233

身旁的物品，從竇加創作的精美肖像畫
（圖232）中可清楚地看到，女主角寬大
長裙在構圖中的作用：裙子的形狀使這
一圖形明顯呈三角形（圖232A）。
人體畫構圖中的另一重要因素在於是否
描繪整個人體。半身像人體畫中，最常
見的構圖方式是沿畫面對角線展開，即
選好合適的視點，使人物姿態符合對角
線形狀。本節選編的幾幅插圖都反覆使
用對角線構圖方式，反映了畫家們截然
不同的繪畫風格。
三角形和對角線構圖法，只是許多構圖

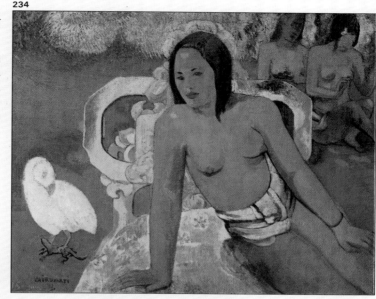

圖234和234A. 高更
(Paul Gauguin, 1848–
1903),《韋呂瑪蒂》
(Vairumati)，巴黎奧塞
美術館。傾斜的軀體與
垂直的手臂正好組成三
角形構圖，畫家以此打
破對稱性，增加畫面的
直觀魅力。

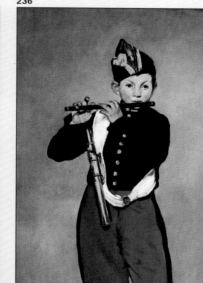

圖235和235A. 布隆夏
(María Blanchard,
1881–1932),《康復者》
(La convaleciente)，馬德
里，西班牙當代藝術博
物館 (Museo Español de
Arte Contemporáneo,
Madrid)。此畫的整個構
圖均按對角線展開，所
以，女畫家不必過於突
出畫中人的姿態，只要
顯示出一些有啟示性的
構圖方向即可。

法中的兩種。最重要的是，構圖必須符
合所選模特兒的體形，而選取的圖形必
須清楚表現整個畫面的形式與統一。

圖236和236A. 馬內，
《吹笛的少年》(The
Fifer)，巴黎羅浮宮。此
畫簡單的構圖方式帶有
虛假現象，從人體的中
心布局中可以發現對人
體外形及骨骼關節的認
真描繪。

色彩的和諧

237

238

239

從本質上講，人體畫主題色彩的和諧與其他畫種並無差別，但是有個因素對人體色調的影響甚大，即皮膚的顏色。對此，必須牢記在心。

有時候用「肉色」來形容皮膚的顏色特徵，那麼，什麼顏色是確切的肉色呢？的確很難加以界定，其色彩介於玫瑰與紅褐色之間，半透明，因人因光而異。

一項對不同畫家不同風格人體畫的認真研究報告指出，每位畫家表現膚色的方式都有差異。以魯本斯為例，他以珍珠色調（含藍色、紅色、橙色等濃淡色彩）描寫人體。而提香(Titian)是以很淺的暖色半透明顏料為人體塗色。

圖237至239. 這裡展示的是使人體畫達到和諧色彩的暖、冷、濁三種色調的配製。

圖240. 馬諦斯，《紅褐色皮膚的女奴》(Odalisca en rojo)，巴黎，現代藝術館。人體的肉色與畫稿的暖色調十分和諧。

240

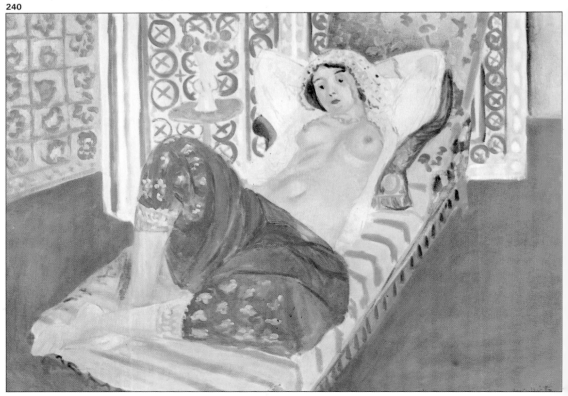

法國浪漫主義畫家德拉克洛瓦斷言，只能用泥土色表現人體膚色，當然所選色調必須適合人體畫的色彩。德拉克洛瓦的這一論斷，提出了根據畫作整體和諧色彩表現人體膚色的問題。

這一問題的提出的確有道理，如果畫家一味要原原本本複製準確的皮膚顏色，而忘記使膚色與畫面其他顏色相互協調，其結果決不可能令人信服。

膚色是或者總是呈現暖色。總體色調為冷色的人體畫稿將會突出暖色效果並與之形成對比。如果畫作為暖色調，膚色最好取柔和淺色，以避免人造虛假色彩。對此，請看馬諦斯創作的人體畫（圖240），他有意識地用柔色表現畫中人軀幹，也就是說他善於用暖色系達到自己的目的。

許多畫家用偏暖的濁色調描寫人體膚色，同時為畫面其他繪畫單位形象（如衣物、家具、背景等）塗上與上述膚色相對比的顏色，以便使膚色更加直觀可見，且自然和諧。對此，請參看柯洛(Corot)創作的肖像畫的複製件（圖242）。

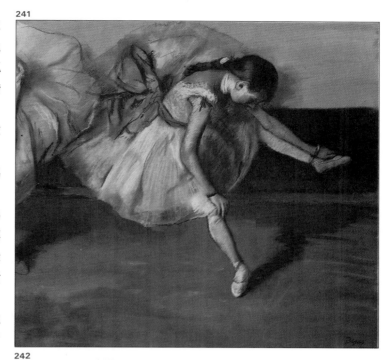

241

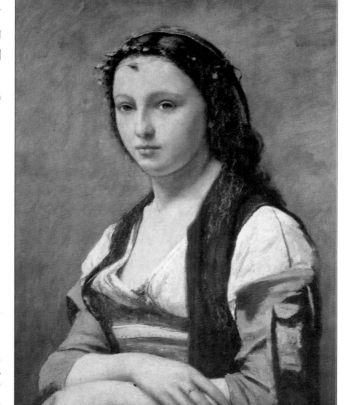

242

圖241. 竇加，《小憩中的女舞蹈演員》(Bailarina en reposo)，私人收藏。畫家以極柔和的和諧冷色描寫畫面背景，並以此與人體肉色形成對比。此畫的人體膚色稍稍暖於背景色。

圖242. 柯洛(Corot, 1796–1875)，《藍灰衣婦人》(Woman with a Pearl)，巴黎羅浮宮。偏暖和偏冷這兩種濁色系的結合運用營造了此畫的寧靜和諧色彩，女主角的肉色也是以上述兩種顏色形成對照。

人體畫的多種表現方式

只要統計一下美術史上畫家創作的各種畫稿數量就會發現，人體畫（包括單個人或一組人）無疑是數量最多的畫種。人體及人的性格是畫家經常研究的主題。文藝復興時期是研究和創作人體畫的興盛期，當時的藝術家曾深入研究解剖學，同時創作了大量真正顯示其解剖學知識的畫稿。這些人體畫是理想化的、比例完美的畫作，而且也符合希臘－羅馬藝術準則。那時的人體畫多以神話題材為主，儘管有些畫家還按上述準則創作了重要人物的肖像畫。

當文藝復興在歐洲廣泛蔓延時，藝術學院紛紛誕生。隨著時間的推移，這些學院的法則開始成為許多藝術家的羈絆，因為他們的創造觀點與學院派準則不相一致。對這些藝術家來說，經典認可的藝術遠離日常現實生活，於是他們置古典解剖學準則於不顧，開始描繪人體畫。這也就是十九世紀的寫實主義運動，印象派畫家也應運而生。

印象派畫家表現的人體畫大多是根據自己對當時客觀現實的觀察，比如為親屬或友人創作的肖像畫，為正在跳舞者，為公園裡的遊客，為河邊或海邊的遊人描繪的畫像。

進入本世紀後，藝術家們都樂於按自己的想像力自由自在地描繪人體畫。在當代繪畫流派中，最傾心於創作人體畫的派別應該首推表現主義。表現派畫家追尋的是人的心理情感，而不是準確的解剖學形態，為此，他們敢於誇張繪畫模特兒的特徵，或者強化甚至改變原有色彩。

今天的畫家在表現人體畫時，已不受學院派準則或古典規範的約束。學院派準則已失去其統制力，現在該是畫家自己發明個人表現風格的時候了。

圖 243. 孟克，《少女》(Pubertad)，奧斯陸，國家美術館 (Galería Nacional)。孟克現被認為是歐洲表現主義運動的先驅者之一，他的表現派風格主要反映在簡潔明瞭的外形和富有表現力的筆觸。這幅人體畫著重表現的是青春少女的心理情感。

圖244. 葛拉姆·蘇哲蘭(Graham Sutherland)，《薩默塞特·毛姆》(Somerset Maugham)，倫敦，泰德畫廊。這是一幅寫實人體畫，儘管極具表現力的顏色有細微差別。畫家刪減了背景上的陰影，以便建構出與此畫人體顏色形成對比的底色層。

243

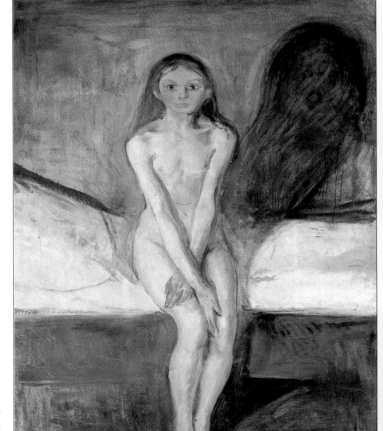

244

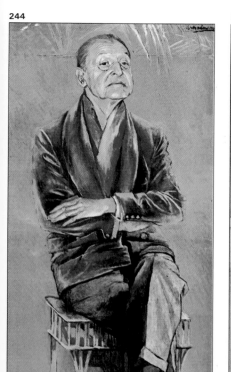

245

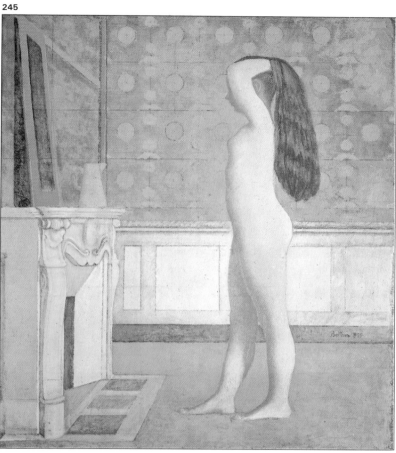

246

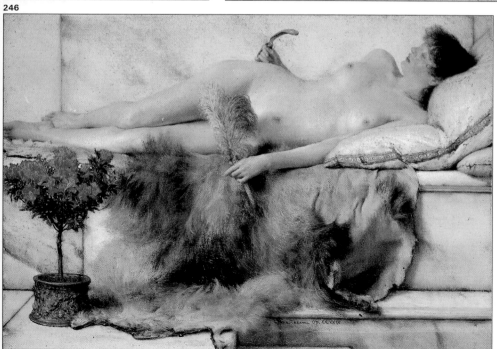

圖245. 巴爾丟斯
(Balthus, 1908–)，《面對
鏡子的裸體女子》
(*Figura frente a un
espejo*)，紐約，大都會
博物館。畫家運用文藝
復興時期的壁畫手法創
作了這幅人體畫，線條
設計是此畫的主要構圖
形式，畫面色彩展現了
壁畫的品質特性。

圖246. 塔德瑪(Sir
Lawrence Alma-
Tadema, 1836–1912)，
《溫水浴室裡的女子》
(*En el Tepidarium*)，陽
光港(Port Sunlight)，利
弗女士畫廊(Lady Lever
Art Gallery)。這是一幅
循十九世紀象徵主義路
線描繪的人體畫，是對
古代題材的再創作。

用油畫技法創作人體畫

哥雅 (Francisco de Goya) 和大衛是兩位
幾乎可列入當代，但也同是十八世紀末、
十九世紀初的重要藝術家，不過他倆油
畫技法的風格卻迥然不同。

哥雅的風格特點是對色彩和質地的自由
運用，他不僅用畫筆進行創作，而且還
用蘆竹或手指繪畫，尋求最直接、最富
表現力的效果。在他創作的人體畫中可
以清晰看到豪放筆觸、調色刀痕跡以及
乾畫筆留在畫布表面的擦痕印記。

大衛繪畫的手法與哥雅完全不同，他創
作的肖像畫中，色層極為精細，色調適
合所描繪的對象，技法柔潤精美（幾乎
無法看出生硬的畫風）。

247

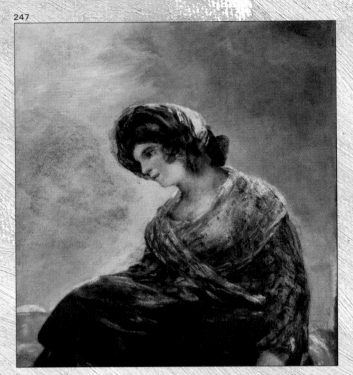

248

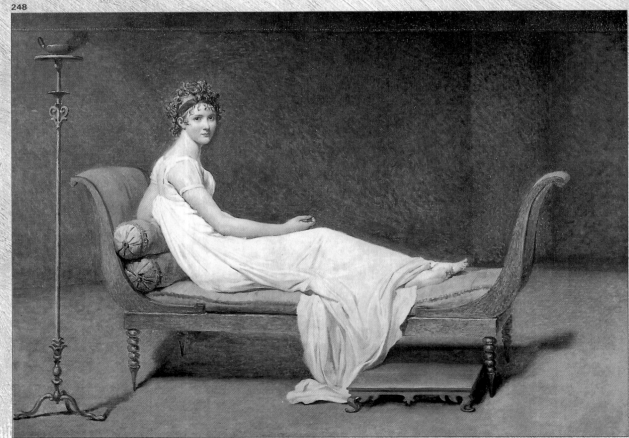

用水彩畫技法創作人體畫

哥雅和大衛的不同畫風也表現在油畫技法上，這些不同技法只要能描繪出有藝術價值的作品，就都是有效的方法。

用水彩畫技法創作的人體畫，同樣也有兩種截然不同的風格，即筆觸精美且寫實的技法（筆觸精細、色彩精美）與強勁的表現畫派技法（豐富的水彩畫奔放粗獷特徵）。水彩畫極為流暢的筆觸非常有利於構圖，即以人體輪廓為畫面主要形象。許多當代水彩畫家在創作人體畫時，都是以這種輪廓的表現力簡潔強勁地確定畫中人的體形。

但是，在建立個人繪畫風格之前，必須持續不懈的練習。所有已具備個人風格、有藝術品味的藝術家，都經歷了長期學習、試畫、驗證的道路，而且並非總是達到令人滿意的結果。即便是最自然優美的油畫或水彩畫技法，也都需要不斷地練習。

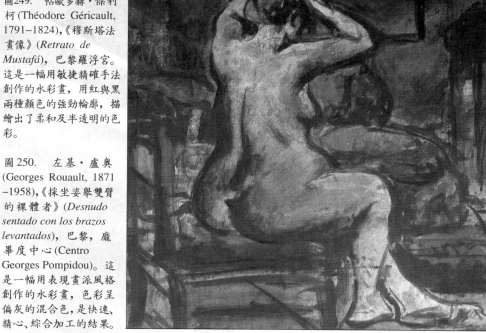

249

250

圖247. 哥雅(1746–1828)，《小憩中的賣牛奶姑娘》(*Milkmaid of Bordeaux*)，馬德里，普拉多美術館。油畫技法在此畫中的運用非常自由大膽，哥雅塗色時不僅使用畫筆而且還用調色刀、蘆竹或手指。

圖248. 大衛，《雷卡米埃夫人像》(*Retrato de Juliette Récamier*)，巴黎羅浮宮。大衛是技法精細的最主要倡導者之一，他的油畫技法柔潤而且精確。

圖249. 帖歐多赫·傑利柯(Théodore Géricault, 1791–1824)，《穆斯塔法畫像》(*Retrato de Mustafá*)，巴黎羅浮宮。這是一幅用敏捷精確手法創作的水彩畫，用紅與黑兩種顏色的強勁輪廓，描繪出了柔和及半透明的色彩。

圖250. 左基·盧奧(Georges Rouault, 1871–1958)，《採坐姿舉雙臂的裸體者》(*Desnudo sentado con los brazos levantados*)，巴黎，龐畢度中心(Centro Georges Pompidou)。這是一幅用表現畫派風格創作的水彩畫，色彩呈偏灰的混合色，是快速、精心、綜合加工的結果。

裸體畫

人體畫的主題中，裸體畫是最有趣的科目之一。所有重要的藝術院校，學生一直都擁有繪畫模特兒，毫無疑問，領會、描寫人體形狀是一項迷人、頗具教學價值的練習。

但是，按裸體人物素描和繪畫的練習不單單是對學生的一項良好訓練，所有專業畫家也經常根據裸體模特兒作素描，或者描繪水彩畫或油畫草圖。這樣做或許是正式訓練，或許是創作正規裸體畫前的試畫。

本節選編的裸體畫中，就有幾幅著名畫家描繪的裸體人像試畫稿，因為他們幾乎每天都要從事這方面的練習。這種練習是初學繪畫時最好的訓練方法之一。正因為如此，我冒昧地建議您不妨根據這些人體畫認真進行寫生。

251

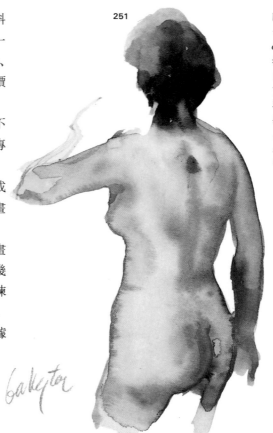

圖251. 巴斯塔，《裸背女子》(Figura de espaldas)，巴塞隆納，私人收藏。這是用濁色系按模特兒創作的人體畫，柔和的造型準確表現了女主角的體態。清新自然的筆觸是此畫最具魅力的特點之一，這是對人體堅持不懈試畫的結果。

252

圖252和253. 塞爾拉 (Francesc Serra, 1912–)，《草圖》(Apunte)，《裸體》(Desnudo)，巴塞隆納，私人收藏。塞爾拉是位著名的人體畫畫家，他創作的人體畫中，有不少是用不同素描、繪畫技法試畫的女性裸體畫稿。塞爾拉的人體畫特點是，以得體的方式表現人的體態，以完美的明暗對照法使人物的四肢關節顯得強勁有力。他把全部注意力集中在人體上，對人體四周的色調只是輕描淡寫而已。

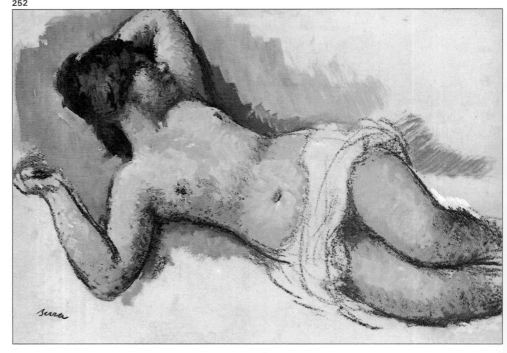

253

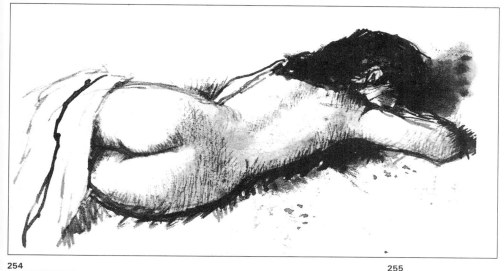

圖254. 雷德,《採坐姿的裸女》(Figura sentada)，私人收藏〔圖片由沃森—蓋普蒂爾提供〕。雷德畫模特兒水彩裸體畫速度驚人，畫中人姿態自然，看起來似乎未刻意研究，實際上畫家事先已詳做分析。從這幅畫的流暢簡潔風格中可以明顯看出水彩顏料在滴淌，這一風格有助於表現畫家的瞬間視感。

254

255

圖255. 巴迪阿—坎普(Badia-Camps),《裸背者》(Desnudo de espaldas)，私人收藏。此畫油畫技法精確，畫家把畫中人局限在一空蕩蕩的視角中，目的是把裸體者的體態準確地描繪出來。

人體畫佳作畫廊

256

圖256. 羅吉爾·魏登 (Rogier van der Weyden 1399–1464),《把耶穌從十字架上取下之場景》(Descendimiento de la Cruz),馬德里,普拉多美術館。畫家在這幅畫中充分施展了他描繪人體畫的本領。畫中所有衣服的雕塑品質並未降低戲劇性場景的逼真程度,畫面上的每個人物都有其不同於他人的特點,無論動作、表情與服裝均是如此。

圖257. 拉斐爾(1483–1520),《卡斯提里奧尼像》(Retrato de Baltasar de Castiglione),巴黎羅浮宮。此畫是美術史最佳肖像畫之一,畫中人的姿態一直是此後大量肖像畫的模仿對象。

257

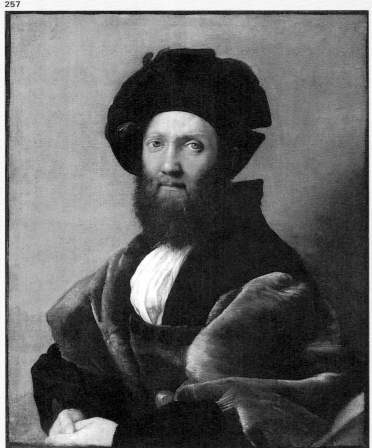

即使用簡潔的話語和少量圖畫,對人體畫史上出現的大量藝術家及人體畫佳作做個總結,很可能需用幾倍於本書的篇幅。但是,無論怎樣選編,總是應該彙集主要畫家及其作品。早期著名畫家中,無疑會列入文藝復興時期法蘭德斯畫派的重要畫家,他們是偉大的寫實主義者,擅長細致描繪服飾及細部描寫。這些畫家創作的人體畫之顯著特點是,酷似雕塑形象:精確完美的輪廓與體積、多樣化的姿態和豐富的表情。

義大利的文藝復興是培育人體畫大師的時代,因此僅舉數例是很難說清楚的。當時的所有藝術家中,拉斐爾(Rafael)和提香最受推崇,前者創作的優秀肖像畫是其後幾乎所有肖像畫的先驅之作,後者創作的女性裸體畫無論是色彩還是構圖都堪稱絕妙佳作。

大衛擅畫歷史英雄人物題材,他創作的肖像畫既精確又雅致,而且完全擺脫當時主流學院派的影響。

當代名家中，馬諦斯位居要津，他創作的女性人體畫所用筆墨不多，但是畫作的艷麗色彩和素描的嫻熟功力常常令人驚嘆不已。

圖258. 提香，《維納斯裸體像》(Venus)，馬德里，普拉多美術館。提香描繪的女性體態是人體畫史上的傑出貢獻之一，他筆下的女子體形纖細、美好，而且色彩透明精細。

圖259. 大衛，《皮埃爾·塞里札特像》(Retrato de Pierre Sérizat)，巴黎羅浮宮。大衛是新古典派畫家，放棄歷史畫題材的嚴肅色調改採描寫內心思想情感的風格，並創作了同樣精美貼切的作品。

圖260. 馬諦斯，《坐在黑色條桌旁的女子》(La mesa negra)，私人收藏。馬諦斯創作過許多女性人體畫（包括裸體和著衣兩類），他喜歡以自己重色彩的風格描繪日常生活題材，此畫即為明證。

258
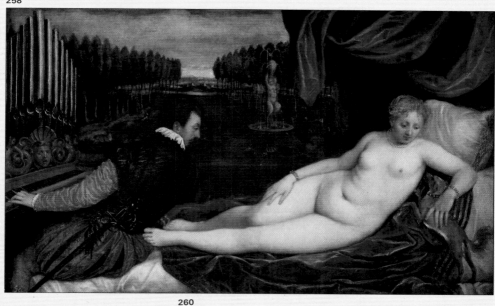

259

260

費隆創作的肖像油畫

261

262

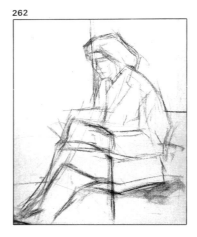

圖261. 這是模特兒根據畫家意見擺好的姿勢。

圖262. 費隆用炭筆勾勒模特兒形，並使之與畫布面積比例相符。

圖263. 畫家用很稀薄的洋紅與群青的混合顏料輕描淡寫地描繪人物的側影和陰影。接著完成畫面的基本色彩對比，並把各個細部畫面連接起來。

圖264. 費隆開始在臉部和髮區塗色並使之具立體感。他為頭髮著色時行筆快捷自如，不求過分精確；但為臉部造型時卻極為精確逼真：對面頰、鼻子、眼睛均以明暗對照法處理，以此突顯其形狀與鮮明輪廓。

圖265. 畫家在塑造整個人體立體感時採用的方法是，強化明暗對比效果並用多種偏灰色調增加色彩美觀。

米奎爾·費隆(Miquel Ferrón)正在指導模特兒擺好姿勢，畫家希望被畫女子的軀幹與雙腿微微構成銳角，而畫中人手中的書籍與雙腿呈傾斜狀。在所有寫生肖像畫中，對畫中人應取的姿勢必須反覆斟酌方能作出決定，因為這將決定繪畫的成敗。

畫家開始用炭筆在畫布上勾勒人體的形狀（圖262），他按人體外形構圖，並使之與畫布大小比例相符。

費隆先用很稀薄的洋紅與群青的混合顏料在畫布著色，他著色的速度很快，不作細部描寫，不苟求形式與色彩的精確

度。因為僅僅是找出和布局畫面上陰影、大致光線、人體的體積與質量對比（圖263）。

現在畫家開始描繪人物的頭部，色調取暖色，即用洋紅、土黃色、赭色和適量的白色相互混融，以此表現臉部的大小及立體感。然後以非常自由流暢的筆觸描繪秀髮。頭部的明暗色度既與深色背景又與上衣的淺黃色形成對照（圖264）。費隆接下去是描繪人物的上衣與雙腿。

263

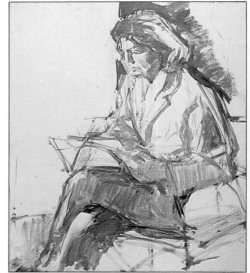

264

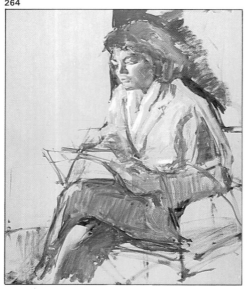

265

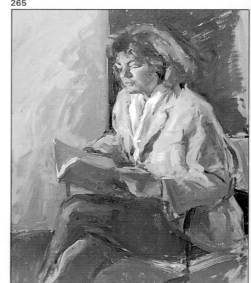

為表現上衣皺褶造成的陰影，畫家用泛紅色彩塗抹最暗的細部畫面，用土黃色塗在中間色區域。雙腿的主色調為摻有玫瑰紅的洋紅；畫家為突出豐富多樣的色彩，用藍灰色點飾畫面，尤其是人物的右手及其衣袖。創作到此結束，費隆保持了自己多年繪畫積累而成的清新、輕快畫風（圖265）。

圖267. 臉部呈現很強的立體感，這主要是因為運用了對比的暖色調。

圖268. 畫家並沒有用過分精煉的手法去作最後潤色，形式與色彩保留了其自然美，而且背景上的筆觸也清晰可見。

266

268

267

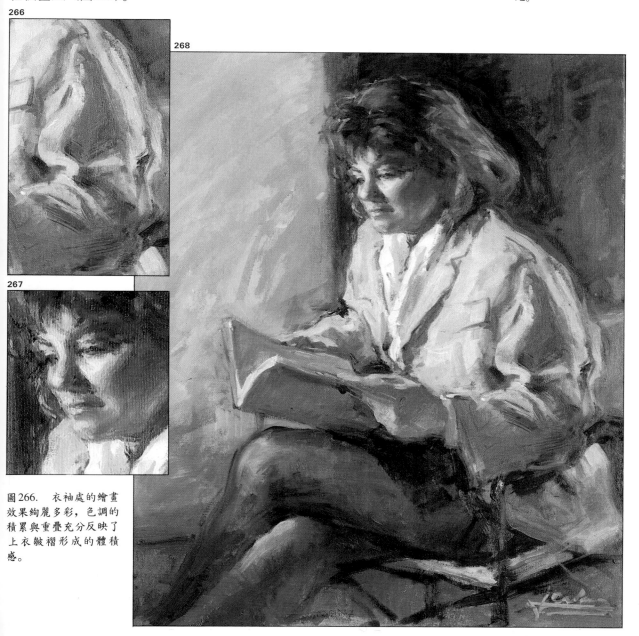

圖266. 衣袖處的繪畫效果絢麗多彩，色調的積累與重疊充分反映了上衣皺褶形成的體積感。

詞彙

水彩畫法(Aguada)： 係指用稀薄水彩顏料在畫紙上描繪圖畫的技法。絕大多數水彩畫家創作時是用不同色調的水彩顏料一層接一層地塗色。

主題(Subject)： 源於法語的motif，古典主義時期稱為題材，印象派畫家借來比喻某一畫家已經描繪或希望描繪瞬間客觀存在的事物，即現代意義上的繪畫主題。

色系 (Range)： 源於音符中的音域，即排列完美的一組聲音。將這術語應用到繪畫，就是排列完美的一組色彩或色調。

肉色(Carnaciones)： 人體畫中的繪畫顏色。

那比派(Nabis)： 源於希伯來語，意思是先知。指1889–1899年間在法國成立的一個畫家團體，最主要的成員有波納爾、烏依亞爾(Vuillard)和麥約(Maillol)，其畫作主要受高更畫風影響。

松節油、松脂精 (Turpentine)： 是一種不含脂肪的揮發性油，可用作油畫顏料稀釋劑。有些畫家把它和亞麻仁油按等比例混合後可創作出色彩更加鮮艷的圖畫。

和諧、協調(Harmony)： 指畫作色彩的條理和傾向都得配合適當的色彩特徵。凡是色調比例前後一致的作品，均達到色彩和諧之標準。

表現主義、表現派(Expressionism)： 二十世紀初流行於德國的藝術流派，這一畫派以過分誇張的線條和色彩尋求最大的繪畫表現力。

厚塗畫法(Empaste)： 油畫創作中以淳厚、密實、有覆蓋力的色層描繪圖畫的技法，即用畫筆把大量顏料塗在畫布上。

炭筆 (Charcoal)： 用炭和壓縮柳樹、榛樹或迷迭香樹材料製成的細桿筆。常被畫家用來作素描、畫草圖。

馬尾毛(Cerda)（畫筆用毛）： 這種用堅挺結實之馬尾毛製作的畫筆，是油畫創作之常用筆。

原底、保留圈線 (Reserva)： 在水彩畫中，仍保留原畫紙表面白色調或極淺色調以便與整個畫面餘下部分形成對比的手法。

野獸派、野獸主義 (Fauvism)： 此術語源於法語的fauve，藝術批評家沃克斯塞爾斯(Vauxcelles)在論及巴黎1905年秋季沙龍時第一次使用了這一術語。該畫派成員有馬諦斯、德安、烏拉曼克、馬克也、杜菲等。

透明畫法(Veladura)： 在油畫技法中，在不透明色層上塗上透明色層的畫法，使第一色層透明可見（而這正是直接塗色所無法達到的色彩效果）。

專畫城鎮風景的畫家(Veduttisti)： 係指十八世紀的一批威尼斯畫家，其中有卡那雷托(Canaletto)和瓜第，他們創作了大量描繪威尼斯全景的畫稿。

畫輪廓、勾勒輪廓(Encajar)： 對繪畫主題的描繪可減化成以線條為主之簡單構圖，此描繪對象的大小尺寸比例要與繪畫基底（紙、亞麻布或其他材料）相符合。

新古典派、新古典主義(Neoclassicism)： 十八世紀中期在羅馬興起的藝術運動，該派畫家主張恢復古典羅馬畫風，反對巴洛克風格的過分發展。

赭色色料(Siena)： 從含鐵與錳的天然粘土中提取的色料，自然狀態下呈深赭色。焦赭是把天然的赭色色料放在爐內煅燒或烤焙而成。其原產地是義大利的錫耶納(Siena)。

調色刀 (Espátula)： 繪畫工具（由木柄和金屬平板組成），創作油畫時經常用調色刀把厚顏料塗成寬色層，還可用來刮除畫布上尚未乾結的顏料。

點彩畫派、分色主義(Pointism)： 為後印象畫派的一個分支，其繪畫風格是以細小、分散的筆觸上色，多表現有關色彩的科學理論。秀拉和希涅克(Signac)是點彩畫派的最主要代表。

普羅藝術叢書

揮灑彩筆
不再是遙不可及的夢

畫藝百科系列

全球公認最好的一套藝術叢書
讓您經由實地操作
學會每一種作畫技巧
享受創作過程中的樂趣與成就感

在藝術與生命相遇的地方
等待
一場美的洗禮……

滄海美術叢書

藝術特輯・藝術史・藝術論叢

邀請海內外藝壇一流大師執筆，
精選的主題，謹嚴的寫作，精美的編排，
每一本都是璀璨奪目的經典之作！

◎ 藝術論叢

國家圖書館出版品預行編目資料

選擇主題／Parramón's Editorial Team著；
　王留栓譯. －－初版. －－臺北市：
三民，民86
　　面；　公分. －－（畫藝百科）

　　譯自：Cómo Elegir Temas Para Pintar
　　ISBN 957-14-2633-4（精裝）

　1.繪畫－西洋－技術

947.1　　　　　　　　　　　　86005991

國際網路位址　http://sanmin.com.tw

ⓒ　選　擇　主　題

著作人　Parramón's Editorial Team
譯　者　王留栓
校訂者　林文昌
發行人　劉振強
著作財
產權人　三民書局股份有限公司

　　　　臺北市復興北路三八六號
發行所　三民書局股份有限公司
　　　　地　址／臺北市復興北路三八六號
　　　　電　話／五○○六六○○
　　　　郵　撥／○○○九九九八——五號
印刷所　臺北市復興北路三八六號
門市部　復北店／臺北市復興北路三八六號
　　　　重南店／臺北市重慶南路一段六十一號
初　版　中華民國八十六年九月
編　號　S 94057
定　價　新臺幣貳佰伍拾元整

行政院新聞局登記證局版臺業字第○二○○號

有著作權　不准侵害

ISBN 957-14-2633-4（精裝）